CAMILLE LEMONNIER

SALON DE PARIS

1870

PARIS
Veuve A. MOREL & Compagnie
LIBRAIRES-ÉDITEURS
13, RUE BONAPARTE, 13

1870

SALON DE PARIS

1870

TYPOGRAPHIE DE M. WEISSENBRUCH

IMPRIMEUR DU ROI

RUE DU MUSÉE, 11, A BRUXELLES

CAMILLE LEMONNIER

SALON DE PARIS

1870

PARIS
Vᵉ A. MOREL & Cⁱᵉ
LIBRAIRES-ÉDITEURS
13, RUE BONAPARTE, 13

1870

I

Si vous voulez bien, cher lecteur qui m'êtes inconnu, je m'en vais vous prendre le bras, et nous allons faire un tour de causerie au salon de cette année. Mon Dieu ! ne prenez pas la peine de mettre vos gants, et si vous avez la cravache à la main, gardez-la. Il ne faut point tant de gêne aujourd'hui et les dieux sont bons enfants. N'allez pas surtout vous compromettre à parler d'art et montrer par là que vous avez une idée de ce qu'il pourrait être. Je vous le dis en

conscience : ces goûts-là sont très mal portés, et si l'on sait un peu bien payer quelques dix mille francs une toile qui ne vaut que ses vingt sous, l'on est homme à la mode, et c'est là le principal. En retour, la candeur de ces gens qui ne sauraient rien mesurer qu'à la taille des maîtres et ne tiennent point compte qu'on peut être mieux que rien en étant moins que quelque chose, a aujourd'hui contre elle la risée de toutes les personnes bien pensantes. Non vraiment, nous irons familièrement chez les dieux, avec la permission de leur tirer la barbe, et sans déposer nos babouches à la porte. Ce n'est pas le temple ; ce n'est pas la mosquée ; ce n'est pas le sanctuaire ; vous concevez trop bien que nous avons fait du chemin depuis. Nous en sommes pour le quart d'heure aux petites maisons. Tout y est discret, simple, uniforme, avec de mignons plafonds faits pour des gens comme nous et des portes si petites qu'il ne faut pas être trop grand pour y entrer. Il

est certain que les neuf muses n'y tiendraient point, et les hippogriffes n'y ont point de place ; mais l'on n'a plus besoin de ces demoiselles et les hippogriffes n'emportent plus que les caissiers.

Si j'étais un classique de l'Institut, je ne manquerais pas de vous parler dès l'abord d'histoire et de grande peinture comme on en parlait... alors qu'on en parlait. Aujourd'hui on n'en parle plus, c'est vrai, mais on en fait encore, et c'est ce qui étonne. Je ne suis l'ennemi déclaré que de ce qui manque d'intelligence, de convenance et de savoir-vivre ; mais j'avoue que ces sortes de genres, comme on dit, me paraissent bien plus marquer du savoir-faire et de l'esprit que du cœur et de l'intelligence véritable, et alors je ne sais plus par quelle porte ils entrent dans l'art. Entendons-nous, je vous prie. Qu'est-ce que l'art? Grave question s'il fallait y répondre académiquement ; mais, Dieu bon ! je ne veux point de prétention, et

pour répondre, je verrai dans mon cœur, si loin qu'il va, sans aller plus loin. L'art n'est-il pas, en effet, de l'essence même du cœur, et faut-il chercher hors de là ce qui est sa grandeur et son but? Je dirai donc que l'art a pour domaine le cœur de l'homme, ou son âme si vous préférez, et n'est-ce pas dire l'illimité, l'espace sans fond, l'immensité vertigineuse appuyée d'une part à la terre et d'autre part au ciel? Cette âme de l'homme ne contient-elle pas, dans ses vastitudes farouches ou riantes, tout ce qu'il est moralement et physiquement possible de rêver, de penser, de sentir et de souffrir? Et l'art, en fin de compte, serait-il de l'art s'il ne rêvait, pensait, sentait, souffrait et par là ne m'aidait à rêver, sentir, souffrir et penser? Si vous voulez que l'art ne soit pas une vaine chose, une ligne qui n'enferme que le vide, un clavecin qui ne fait point entendre de sons, une guitare aux cordes de laquelle les harmonies sont mortes, affirmez qu'il est l'âme, et le voilà éter-

nellement vibrant. Considérez du reste qu'il lui serait impossible d'être autre chose et de se renouveler, puisqu'il ne s'est renouvelé que par l'âme et que sans elle il serait toujours demeuré le même. Voyez, d'autre part, ce qu'il devient du moment où vous accordez qu'il est avant tout l'âme : chaque siècle modelant le fond universel de l'âme de son empreinte particulière, c'est cette empreinte qui se reproduit dans l'art et le diversifie. La tradition recommence chaque jour et se renouvelle sans cesse : l'art n'exprimant plus que ce qu'il sent, il n'est personne qui ne sente ce qu'il veut exprimer. Or, le principe et la moralité de l'art ne reposent-ils pas entièrement sur cette pénétration mutuelle de l'art par le siècle et du siècle par l'art?

Tout le monde est juge en choses d'art : je ne connais que les sots et les pédants qui ne le puissent être, car tout le monde, hormis ceux-là, a une tête et un cœur. Quand vous êtes devant une œuvre d'art, mettez-vous la main sur ce

petit point de vous-même où vous êtes tout entier, c'est le cœur, et attendez que vous ayez entendu une voix de ce côté. Si votre cœur n'a rien dit, tenez pour sûr que l'œuvre ne vaut pas la peine que vous y arrêtiez votre esprit : l'art est à côté. Je veux qu'il s'y trouve du dessin, de la couleur, du savoir-faire, ce qu'on appelle de la patte, et tout ce que vous voudrez; mais de l'art, demandez-le plutôt aux fabricants de brioches : vous l'eussiez senti à ce qu'a dû sentir l'artiste lui-même, et si le petit coin du cœur n'a pas battu, c'est que le sien n'a pas battu non plus. Voici qu'au contraire une toile qui ne me disait que peu à l'aspect fait résonner en moi la note du siècle et de l'âme; soyez sans crainte : j'ai bien entendu et je reconnais l'art.

Tout le monde peut devenir artiste, excepté l'artiste : il ne le devient pas, il l'est : la chose à changer, ce n'est pas la chose, c'est le nom.

L'artiste sera toujours au dessus de ce qui se nomme ainsi, de tout l'artiste

ajouté à tout l'homme; homme par ce qu'il sent, il est artiste par ce qu'il rend, et les deux, mis bout à bout ou plutôt fondus dans cette multiple unité, sont la plus grande chose qui se puisse voir.

Je ne parle que secondairement de cette partie de l'art qui s'appelle la forme, le moule, la ligne et la couleur; elle est la plus grande, après l'autre qui est l'âme et le principe ; sans celle-ci, en effet, elle ne serait rien, puisque la plus belle ligne du monde n'existe pas quand il n'y a rien derrière ou dedans. Otez l'âme : tout est également beau ; une belle chaise vaut une belle femme, et la ligne du cordeau vaut la silhouette d'une montagne. Soufflez-y l'âme : la ligne ondule, vibre, tressaille, pense et sent. Miracle divin! Ce trait ennuyeux et vide comme le néant se pare des prestiges de l'être et moule étroitement le contour de la pensée qu'on y met. Mais qui donc y pourra mettre une pensée, si ce n'est l'artiste, et quel autre aura les poumons pour souffler sur ce *Tas ouden ugiès* du

vieil Aristophane le *fiat lux* créateur ?

Je reviens par ce détour à mon point de départ, car si l'art est l'âme, il n'y a de capable de le concevoir que celui qui le conçoit avec l'âme.

La ligne n'existant pas, il faut la créer; l'artiste a en lui sa ligne, et quand il dessine, il ne fait que modeler d'après lui-même. Il est tout par lui-même, chaos et lumière, forme et idée, moule et âme; et il pétrit dans l'œuvre le sang et la chair qu'il s'arrache des entrailles. Je préfère encore le pasticheur qui sent à travers ce qu'il a d'âme ce qu'un autre a senti avant lui — à ces dessinateurs et à ces coloristes, si parfaits qu'on dit de leurs dessins et de leurs toiles qu'ils se sont faits tout seuls, et si incomplets qu'ils n'y ont pas même mis de quoi soulever le corps d'un ciron. Gardez-vous, au surplus, des merveilles qui ont l'air de s'être faites toutes seules; l'auteur n'y a point touché, et peut-être les a-t-il enfantées, comme M. Jourdain faisait de la prose, sans le savoir. Si les femmes

engendraient par l'oreille la grosseur d'un pois, au lieu d'engendrer par le ventre la grosseur d'un enfant, elles seraient tout, excepté la Mère, c'est-à-dire la Femme. Quand Jupiter mit au jour Minerve, sa tête éclata, bien qu'il fût le maître des hommes et des dieux : il voulait montrer aux artistes de son temps de quelle manière ce qui était l'idée devait sortir de la tête, mais on s'est moqué de Jupiter, et l'on fait maintenant des chefs-d'œuvre en se mouchant dans son foulard. Soyons moins sévères : ne demandons plus de chefs-d'œuvre et n'en faisons plus. Puisqu'un chef-d'œuvre est la chose où tout se trouve et où rien ne manque, eh bien, oui, je ne connais rien de plus bête qu'un chef-d'œuvre. Montrez-moi moins et plus, un morceau de vous, la grandeur du doigt, le bout d'un ongle, quoi que ce soit, mais qui soit à vous et non à l'académie, qui me dise qui vous êtes, ce que vous pensez, si vous avez souffert, et non pas comment vous vous cra-

vatez, si vous savez votre grammaire et les médailles que vous avez eues : je crierai peut-être, je hurlerai, je frapperai, mais on ne bataille que ceux qu'on aime, et je vous aimerai. Tout le monde n'est pas ange ou démon, et quelques-uns seulement signent : *leo;* mais signez simplement *homo :* je vous jure que ce sera assez. L'aigle est l'aigle, mais la mouche est la mouche ; si la mouche écrivait ses mémoires, je les lirais avec autant de plaisir que je lirais les mémoires de l'aigle : il ne s'agit que d'une chose, c'est qu'elle les écrive. Et voilà ce qu'on vous demande.

II

Je serais peu charmé, en vérité, qu'après avoir pris la peine de vous dire si longuement ce qu'il faut penser de l'art, vous n'eussiez point compris pourquoi je ne me presse pas de vous parler de peinture d'histoire. Si vous m'en voyez peu parler à cette heure ou plus tard, c'est que je la comprends peu et que ceux qui en font ne la comprennent guère plus que moi. Que je m'habille en étrusque dans un temps qui ne serait pas celui du carnaval, on n'aurait pas tort de me trouver insensé; mais je ne le serais qu'à demi, si je complétais la mascarade au moyen de la langue et des coutumes des siècles auxquels j'aurais emprunté ma défroque. Qu'au contraire, je travestisse sous des dehors étrusques un imprescriptible fond d'homme du siècle et que je baragouine sous mes loques un français plus ou

moins pur, je n'ai plus d'excuse, et c'est le moins qu'on m'envoie à Charenton. Les artistes qui nous offrent des antiquailles arrangées en plat du jour et se montrent dans les expositions affublés de vieux masques sous lesquels on voit percer des figures modernes, ces artistes-là sont moins éloignés qu'ils ne le paraissent de ressembler à la figure que je me supposais en déshabillé d'étrusque.

Il faudrait, en effet, pour qu'une peinture d'histoire fût dans son genre ce que doit être dans des conditions opposées une peinture moderne, qu'elle caractérisât expressément le siècle qu'elle représente et que rien n'y fît sentir le siècle dans lequel elle est faite. Quand un revenant du passé aura eu le triste génie de se boucher les yeux aux spectacles du présent et de remettre sur pieds les marionnettes écloppées de l'histoire ancienne, il aura fait un prodige, mais le prodige demeurera incompris. Plus il sera vrai, plus il paraîtra

faux ; s'il sait pactiser, on le tolérera peut-être ; mais le jour où il pactisera, il cessera d'être artiste. L'artiste, multiple dans ses sensations, est un dans son cœur : il est d'un siècle ou d'un autre, jamais de deux siècles à la fois ; j'affirme qu'à moins d'être phénoménal, il est toujours de son siècle. Alors que deux hommes, vivant porte à porte, sont deux mondes séparés par des abîmes, comment à travers les siècles un homme d'aujourd'hui pourrait-il se fourrer dans la peau d'un homme d'autrefois ? L'éléphant n'est plus le mammouth : je le défie d'y entrer, ou s'il y entre, je le défie d'en sortir.

Notez d'ailleurs que le principe de la peinture d'histoire entraîne à toutes les inconséquences. L'art a pour point d'appui le vrai : altérez le vrai, vous altérez l'art. Je suppose néanmoins que vous fassiez de l'histoire et que vous soyez vrai : qui me le prouve ? Rien ni personne. Il me sera toujours loisible de penser qu'une chose que vous n'avez pas vue par la

raison qu'elle n'existe plus n'est pas vraie dans la représentation que vous en faites. Je suppose, d'autre part, que vous passiez à pieds joints sur le vrai et que vous mentiez sciemment à l'histoire : mais mentir dans une peinture d'histoire c'est mentir doublement, d'abord à ceux que vous peignez, et puis à ceux pour qui vous peignez. Que j'aille vous demander, par exemple, un portrait de Charlemagne, c'est avec la certitude que vous me servirez un Charlemagne bon teint. Si vous ne me livrez qu'un Charlemagne postiche et apocryphe, vous êtes un imposteur et je vous condamne aux galères. Ne me répondez pas que le portrait ne s'est pas trouvé et qu'on n'a plus que des bustes douteux. Je ne cesserai pas de vous envoyer aux galères, car il est bien entendu que je vous demandais un Charlemagne, et vous vous êtes engagé à me le donner. J'aurais compris que vous m'eussiez dit : Monsieur, je n'ai jamais eu l'honneur de connaître Charlemagne, mais je con-

nais à la maison du coin un homme qui pour 40 sous par heure voudra bien faire son possible pour lui ressembler. Je vous aurais répondu poliment que, puisqu'il en était ainsi, je voulais bien du portrait du brave homme, mais que je renonçais à celui de Charlemagne. Si, par hasard, vous persistiez à me soutenir que du moment que vous avez fait une tête, cette tête peut être impunément celle de Charlemagne, de Lacenaire ou de n'importe qui, sans qu'il en résulte du mal pour votre peinture d'histoire, je prendrais la liberté de vous répondre que vous pouvez dès lors représenter Dieu le père en frac à l'anglaise et Bélisaire en blouse bleue. En effet, si la vérité se peut altérer, l'altération est illimitée et toutes les folies sont excusables ; mais pourquoi faire des folies et peindre faussement l'histoire qui n'a qu'un mérite c'est sa vérité, puisque sans vérité il n'est point d'enseignement et que l'histoire est uniquement la leçon du passé au présent ? Prenons au con-

traire qu'il faille se montrer sévère sur le vrai et ne peindre que ce qui l'est sans conteste ; cessez alors de peindre si vous voulez cesser de douter en peignant. Vous me parlez de Dürer, de Memling, de Rubens et de Véronèse qui mettaient à la Bible les habits de leur temps et n'en sont pas moins des gens qu'on peut fréquenter. C'est vrai : osez donc faire comme eux et mettez vos habits à l'histoire !

Je vous entends dire qu'il y a vérité et vérité, et suis le premier à en convenir. La vérité mathématique n'est pas la vérité artistique : il est beaucoup permis aux artistes ainsi qu'aux poètes. Une madone, par exemple, peut ne pas avoir la figure de la créature qu'elle est censée représenter, et je comprends qu'on ait donné au Père Éternel la figure d'un bœuf avant de lui donner la figure d'un homme. Ici il s'agit visiblement d'une symbolisation, et à ce compte la licence a le champ ouvert ; que le bon Dieu ait des favoris à l'anglaise ou porte

des cornes sur la tête, c'est affaire de convention, puisqu'on n'est pas tout à fait sûr qu'il existe. J'admets aussi que la madone ait plutôt l'apparence d'une femme que celle d'un fromage ou de la lune. Le vrai ne saurait être là : quoiqu'on fasse, on sera toujours dans le faux.

On me cite les anciens; je suis passionné des anciens, et même j'aime la tragédie. Je suis convaincu pourtant qu'ils avaient une manière de concevoir le sujet qui n'est plus de notre temps et que la tragédie a bien fait de replier dans le troisième dessous ses portiques. Parce que Racine fait parler ses personnages en français de Louis XIV et que Rubens habille ses *Mater dolorosa* en grandes dames flamandes, il n'est pas nécessaire de les copier, et ces naïvetés prouvent seulement l'impossibilité de s'arracher à son siècle. L'art marche et change selon les temps : tel siècle a la palette, tel autre la ligne, tel autre la pensée. Nous sommes au siècle où l'on

a tout et rien, l'idée et point encore la formule. Cherchons la formule, mais cherchons-la dans le présent et fermons sur nous le livre du passé.

III

Allons au plus pressé et terminons-en avec les peintres d'histoire. Je ne veux pas d'exécution sommaire, mais je ne sens pas ce qui n'est pas de mon temps, et j'ai hâte de quitter les ombres.

M. Tony Robert-Fleury expose une grande toile, une des plus grandes du salon, et la nomme *Le dernier jour de Corinthe*. Je veux le croire sur parole et n'ai pas l'intention de le chicaner là-dessus. Mais M. Robert-Fleury n'a pas le sens de l'histoire tout en ayant l'énergie nécessaire pour la peindre. S'il avait fait un 9 *thermidor* comme M. Adamo, qui n'a pas son énergie et comprend à demi l'histoire, il eût peut-être remué profondément. Je suppose qu'il a voulu grouper dans une scène mouvementée des torses de femmes nues et qu'il a pris le sujet qui lui en offrait le plus commo-

dément l'occasion. M. Robert-Fleury a au plus haut point du style, mais il n'a pas le style. Le style est quelque chose d'indéfinissable et de très positif comme ce qu'on nomme la distinction dans le monde. Des artistes du genre de MM. Hébert et Cabanel qui vivent sur ce qu'on veut bien leur prêter de style, n'ont jamais eu la centième partie du style qui existe par exemple dans un buveur de Teniers ou dans un paysan de Millet. Le style est une manière de voir juste et de faire vrai, qui fait qu'on dit : comme c'est ça! Chaque chose a son style et chaque homme l'a aussi, sans que les académies y soient pour rien ; c'est précisément l'empreinte du style des choses sur l'esprit de l'artiste et la réflexion de l'esprit de l'artiste sur le style des choses qui font à leur tour le style dans l'œuvre d'art. M. Robert-Fleury a vu des femmes et n'a pas vu son sujet.

A la droite du tableau, sous l'épaisse colonne noire qui déroule ses spirales

sur la ville en feu, un groupe de femmes désolées se masse dans des postures variées. La ligne du groupe, abondante et souple, se déroule harmonieusement dans la splendeur des chairs nues et va mourir à la gauche dans le corps couché d'une femme qui tient sa tête dans ses mains. L'azur intense du ciel s'enténèbre au dessus de la funèbre théorie de l'éparpillement des fumées et encadre d'une ombre de deuil le consul Mummius qui s'avance sur son puissant cheval romain. La composition, savamment tracée, se déploie avec une pompe de mise en scène qui se prête aux prestiges éclatants du coloris. Peut-être l'artiste s'est-il tenu trop strictement aux masses académiques et n'a-t-il pas montré la fièvre qui seule pouvait passionner un pareil sujet. La conception, molle et languissante, demeure dans une nuance un peu douteuse de vague tristesse et n'accentue pas assez vigoureusement ce que je nommerai le grincement de dents de la situation. On sent partout la froi-

deur du praticien qui n'est pas entré dan
l'âme de son sujet et ne s'est préoccup
que de la peinture au lieu de fouille
l'idée jusqu'aux entrailles. Isolées l'un
de l'autre, les différentes parties de l
toile gardent encore leur beauté part
culière; mais collectivement elles man
quent de cette soudure magique qui fa
paraître les grandes œuvres tout d'un
pièce. Rien de solide, d'ailleurs, comm
la peinture des nus qui forment le noya
et l'attrait du tableau. Les torses d
femmes, frappés de lumière, sont tra
vaillés dans une pâte vigoureuse où l
pinceau a broyé des carnations grasse
et riches. J'ai encore devant les yeux l
femme aux cheveux noirs qui se tor
devant ses deux compagnes debout et
en se traînant sur les genoux, moule se
jambes dans les plis d'une draperi
rosée. La femme couchée qui, à la gau
che, élargit son flanc sur le sol et repli
son coude sous sa tête, cambre un do
modelé dans de l'ambre bruni. Un
troisième, accroupie sur les genoux, pro

file sur la teinte brune des arrière-plans la silhouette de ses seins bronzés. Le dessin, robuste et corsé, précise nettement les contours de ce beau pâté de nu, mais sans ampleur. De plus, une certaine monotonie résulte de l'ensemble des carnations, qui, bien que poussées de ton au plus haut point, manquent du piquant qu'auraient produit des différences plus tranchées. La couleur intense des draperies, alternée de jaune safran, de vert foncé et de bleu indigo, rehausse, il est vrai, la blancheur un peu pâlotte des seins et caractérise fortement, par l'amertume des localités, la désolation de l'heure. Comment vous dirai-je enfin? La toile est grande, heureusement composée, peinte d'une brosse puissante, et tout y révèle la nature exceptionnelle de l'artiste. Mais la chaleur ne s'en dégage pas ; la particularité que j'appelais tantôt le style est absente; on regarde, on admire, on n'est pas empoigné. Or, je me méfie des toiles qui ne m'empoignent pas, car l'ar-

tiste, pas plus que moi, n'a senti le démon. Et il me faut du démon devant une œuvre d'art comme devant une jolie femme.

M. Adamo (1794) dont j'ai écrit le nom tantôt, aurait pu, avec quelque tempérament, faire une œuvre solide de son 9 *thermidor*. Je dois convenir malheureusement qu'elle est ratée. Elle me semble même un peu sacrilège. Le Robespierre, assis dans les groupes du premier plan, la tête pendante et le corps ballant, comme un bœuf qui aurait subi l'estrapade, manque tout à la fois à la générosité de l'histoire et à la vérité de l'art. La peur, la honte, le remords font du farouche tribun qui ne les connut jamais, une marionnette sur le point de tomber en pâmoison. Il y a cependant du mouvement dans la toile : les premiers plans sont expressifs. Les seconds, en retour, sont confus et d'une tonalité douteuse. Si, de plus, l'ensemble pèche par le défaut d'intérêt et si l'unité ne s'en dégage pas, à qui la faute, sinon

à l'artiste qui n'a pas compris ce qu'il traitait ?

Je suis certainement reconnaissant à M. Cabanel de la peine qu'il a prise de poncer un grand tableau qui d'ailleurs ne peut intéresser personne et sur lequel je n'ai pu découvrir la moindre bavochure, tant tout y est parfait. La *Mort de Francesca de Rimini et de Paolo Malatesta* (437) représente les deux amants au moment où le glaive vient de les frapper d'un même coup. Blanche et les yeux clos, l'amoureuse femme est étendue sur sa couche dans l'attitude de Mme Miolan au quatrième acte de la *Juliette* de Gounod, tandis que Roméo-Michot, pardon Paolo, un genou en terre, se tord dans les étreintes de l'agonie et porte les mains à son flanc qui saigne. Je ne puis m'empêcher de croire que M. Cabanel se trouvait dans la coulisse quand l'amant de Juliette boit le poison et se roule éperdu aux pieds de sa maîtresse qu'il a cru morte. J'ai vu cinquante fois, du reste, au théâtre, le tableau de

M. Cabanel, mais je ne l'ai jamais vu aussi admirablement faux. Ce ne sont plus des vivants, ce ne sont pas encore des morts, les deux amants de M. Cabanel : ce sont des formes incertaines qui vacillent dans des limbes et auxquelles leur inconsistance donne irrésistiblement l'air de ces bonshommes de baudruche qu'un souffle de vent fait ballotter. Le groupe est, au surplus, fort habilement campé et d'une ligne très convenable, et la peinture, nette et propre comme le plus luisant parquet, est d'une polissure si consciencieuse qu'on pourrait s'y mirer. Je n'y vois pour moi qu'un malheur, c'est que cette extrême distinction la rend désespérément creuse et mince. M. Cabanel n'est pas un artiste : c'est un saint. Il ne fait pas de l'art : il fait de la perfection. Il ne mérite pas la critique : il mérite le paradis.

Je regrette de n'y pouvoir envoyer M. Biard, un transfuge de l'anecdote au camp de l'histoire ; M. Biard est, du reste, trop malin pour s'y laisser mettre.

M. Biard fait de l'histoire à la manière de ce troupier qui n'avait vu qu'une chose à la bataille de Waterloo, c'était la chemise du caporal passant à travers la balafrure qu'un coup de baïonnette avait faite à son pantalon. M. Biard ne voit que le bout de chemise dans une bataille, et c'est à peu près le Paul de Kock de l'art.

M. Emile Wauters, de Bruxelles, cherche, au contraire, l'ensemble de l'impression, mais n'arrive pas davantage à l'unité. *Le lendemain de la bataille de Hastings* (2938), d'une composition un peu banale et d'un groupement pas assez voulu, montre Edith au moment où elle reconnait Harold parmi les cadavres. Quelques moines, agenouillés autour d'elle, mêlent leurs frocs bruns aux tonalités grises de la toile et contemplent avec stupeur la douloureuse scène. Le tableau est d'un jeune homme à coup sûr, et on y sent de la facilité; il a déjà à un haut degré l'entente des gris et fera bien de soigner davantage

les rapports des valeurs. La main est sûre, trop sûre d'elle, et se laisse aller à l'entraînement d'une touche naturellement souple. Edith n'a pas de caractère et manque de corps. M. Wauters doit étudier la figure afin de la camper. Il est, du reste, bien doué : qu'il aille.

M. Cormon qui expose *Les noces des Niebelungen* (638) a une couleur pâteuse et pas de dessin : il peint une femme couchée et en fait un bloc de bois. Il n'a pas vu la nature et a éparpillé son tableau. Je crois bien que M. Cormon est jeune aussi : mais il ne semble pas qu'il cherche.

Un maître peintre c'est M. Laurens (Jean-Paul) dans son *Jésus chassé de la synagogue* (1610). L'ordonnance de la composition indique de l'originalité et l'étude des maîtres. Jésus, au premier plan, sur le bord d'une marche que son pied va franchir, se tourne à demi vers ceux qui le chassent et laisse tomber parmi eux cette parole : « En vérité, je vous le dis, nul prophète n'est accueilli

dans sa patrie. » Le mouvement de la foule qui se presse derrière Jésus est accentué dans une juste mesure et a permis à l'artiste de montrer une excellente anatomie. Les bras, nerveusement tendus, sont musclés comme des câbles et suspendent la menace au-dessus de la figure pleine de mansuétude du fils de l'homme. De la chaleur, du nerf, de l'énergie, une coloration intense et un dessin vigoureux font de cette toile le meilleur morceau de peinture religieuse du salon. Les étoffes, plissées sans effort, drapent avec ampleur les personnages et tranchent en teintes hardiment heurtées sur les nus des jambes, des têtes et des bras. Les rouges pourpres, les bleus véronèse, les safrans et les jaunes caractérisent dans une tonalité expressive la fureur de la scène et s'harmonisent dans une gamme sévèrement éclatante où les vigueurs sont partout également amorties.

Le St-Ambroise instruisant Honorius du même M. Laurens a du caractère,

de la vigueur, une disposition heureuse dans le groupement des figures; mais il est d'une peinture un peu sèche et balafré de grands coups de brosse qui strient désagréablement les chairs. Les têtes se détachent bien du fond, et le fond lui-même, plaqué de soleil, s'enlève avec vigueur.

Je ne vois pas clairement en quoi le *Samaritain* (2421) de M. Ribot peut être de la peinture religieuse, mais à coup sûr c'est de la forte peinture, et voilà le principal. Quoiqu'on dise, on ne peint plus aujourd'hui : on barbouille de la toile à tant le mètre et on néglige les pratiques savantes. Je suis heureux de rencontrer M. Ribot au salon. Son *Samaritain*, couché sur le dos dans l'attitude de l'homme qui vient d'être frappé, développe une poitrine musculeuse et solidement charpentée. Le bras droit, fixé à l'épaule par de robustes attaches, laisse pendre languissamment la main sur une pente de rocher, plus bas que l'assiette du corps. Les jam-

bes, à demi reployées et ouvertes, forment l'angle et se nouent à de gros genoux brossés en pleine pâte. L'estomac, creusé de trous qui dessinent les côtes et bouqueté d'un crespèlement de poils gris, dénote une habileté de faire hors ligne. L'aisselle, marquée de fosses brunes, s'encave profondément et repousse par ses tons foncés le bourrelet blanchâtre des seins. Je signale encore aux friands de bonne peinture le modelé des jambes glacées d'ombre, et surtout les genoux qui, lobés avec la crânerie de Ribera et piqués de points rouges qui ressemblent à des grumes d'écorchures, sont une des belles choses que j'aie vues. A la droite et à la gauche de l'homme couché, dans le crépuscule du soir, des montagnes se massent, coupées seulement au milieu du tableau par une entaille de ciel gris. Des silhouettes fuient au loin dans l'horreur de la scène et de l'heure, à demi mêlées à la nuit. Une aigre clarté, semblable à celle qui tombe par la fissure des sépulcres,

frappe en plein les pectoraux de l'homme et leur donne une pâleur extraordinaire qui s'atténue plus bas, aux jambes, dans une ombre où la chair garde néanmoins ses rosés blanchissants.

La facture de M. Ribot ne recule devant aucun procédé pour arriver à l'effet voulu, et c'est notamment par des frottis habiles dans les parties d'ombre qu'il donne à ses nus le charme d'atténuation qu'on leur voit. Je ne crois pas me tromper en disant que M. Ribot possède à fond son Murillo : il me parait avoir étudié chez lui le secret des rougeoiments de la chair graduellement noyés de roussissures moëlleuses. Son torse d'homme tire surtout sa puissance de la justesse des ombres, ni trop plates ni trop profondes, qui brunissent les creux et les méplats. C'est, au surplus, un brosseur d'une rare trempe, connaissant la nature et sachant son instrument : il a de la fièvre, de la verve, de la furie même, et il ne s'agit pour lui que de se surveiller un peu. La main droite

est maigre et d'un faire creux ; et puis l'on voit trop, dans la riche pâte du torse, les sillons verticaux qu'y a hachés le pinceau.

Ce robuste peintre expose encore, sur fond noir, un *Jeune homme à la manche jaune* qui me rappelle cette fois les pratiques de Velasquez et dont les chairs, rougies de tons brique et frottées d'une brosse audacieuse, s'enlèvent sous le haillon avec une intensité formidable. Le dessin de cette figure posée en profil, est serré et marque bien l'arête un peu sèche du type. La manche de damas qui baie au bras sur un bout de linge grisaillé se casse, en vraie friperie digne d'être peinte, par petites touches menues et j'oserai dire chiffonnées.

Je l'ai dit : M. Ribot est un amant de la nature avant tout et il n'a pas tort. Un bataillon de vingt peintres comme lui, Courbet à la tête, ferait une trouée heureuse dans la doctrine mollasse du siècle. Allez à l'école du vrai, pein-

tres mignards, comme ces gens-là le font, et puis peignez l'idée. Allez-y surtout, M. Puvis de Chavannes et excusez le conseil. Je ne vous en veux pas et vous estime comme il convient. Vous avez de la conscience, de la persévérance et la tête un peu dure peut-être. Il ne vous manque qu'une chose : c'est de n'être pas un système. M. Manet et vous, êtes les deux hommes de l'art qui se touchent le plus en ce moment par le système et se détestent peut-être le mieux : je parle au point de vue du système. M. Manet ne fait pas de peinture, pas plus que M. Puvis : mais ils affirment tous deux bien haut qu'ils font de l'expression. M. Puvis raffine l'idéal et M. Manet raffine la réalité. Pas de couleur, c'est entendu : mais de l'idée. J'ai cherché longuement sans la trouver celle qui avait présidé à la *Décollation de Saint-Jean-Baptiste* et à la *Madeleine au Désert* (2346 et 2347). Il y a probablement là des convictions, mais je ne les saisis pas. Ulenspiegel ap-

pelle un jour la cour de l'électeur dans la galerie qu'il avait mission de décorer. « Messieurs, dit-il, vous voyez tous ce que j'ai voulu faire. » On s'aveugla à ne rien voir.

La *Décollation* représente un saint Jean à genoux, mains jointes, la tête droite et le corps nu, posé de face dans le milieu de la toile. A gauche le bourreau fait avec son bras le mouvement de donner de l'élan à son glaive et se carre dans une posture qui laisse voir son dos fortement cambré. A droite Hérodiade, jolie femme dans le costume d'une gitana de Doré, se presse contre le cadre, la tête tournée vers saint Jean, et tient à la main le plat sur lequel elle recueillera la tête. Un gros arbre ramifié de deux bûches se plaque contre le fond gris et s'enracine à je ne sais quoi qui est du bois ou de la terre ou du marbre. La *Madeleine*, elle, est une longue femme vêtue de draperies brunes et profilée, dans une attitude qui ne manque pas de caractère, sur des fonds

bleus de ciel et de montagnes. Eh bien, non, je ne me paye pas d'apparences et je prétends voir ce que l'artiste veut dire. Qu'y a-t-il au fond de ce système qui écarte les magies du coloris, la vraisemblance de la composition, que dis-je, la composition elle-même, et reculant jusqu'aux premiers âges, prétend représenter une forêt par un arbre, une foule par une tête, un rocher par un caillou et le ciel par des moutons blancs frisotant dans du bleu? Le style, qu'on croit attraper par la sécheresse et le parti-pris de tout sacrifier à la figure principale, n'existe pas dans ces imageries. Allez prendre dans un taudis borgne une ribaude à la Jordaens et après l'avoir peinte dans sa graisse, sa sueur et sa chair, nommez-la la Madeleine ou la Catin. Si elle est vraie, elle aura plus de style que toutes les marionnettes expurgées que des étrusques nous servent sous la couverture de l'idéal, et j'aime mieux une Mie, o gai! que des farceuses d'olympes et de paradis.

IV

Je ne connais pas de plus grande manifestation de la personnalité humaine que le portrait. Le jour où les dieux disparus auront fait place à l'homme, le portrait sera roi dans le monde. Comprenez-vous, du reste, rien de plus magnifique que cette vie humaine repétrie par l'art après Dieu dans un moule ou plutôt dans une synthèse où elle apparait toute entière? Raconter un homme, dire une femme, dévoiler une intelligence, surprendre une âme, quelle grandeur! Je ne me figure pas autrement le portraitiste que comme un juge et un confesseur. L'âme se met à l'aise devant lui, dans sa nudité, comme une femme timide qu'il faut violenter un peu. Il la fait causer, la rassure, mêle son âme à cette âme et communie dans l'art. S'il ne sait l'arracher

à son mutisme et l'amener dans les yeux et sur la lèvre, il est obligé de descendre, de creuser, de frapper partout, demandant partout : « Ame, âme, âme, où te caches-tu? » A force de séductions, il l'appelle, il l'attire, elle vient, ou, si elle ne vient pas, il l'entrevoit, la devine, la surprend, la moule dans son inconscience et sa nuit. Que de tendresse pour cela! Que d'étude! Que de souplesse! Quel grand œil fait aux ténèbres! Et quel charme pour se faire accepter! Le portraitiste ne saurait être qu'une fine et merveilleuse intelligence toujours éveillée et suivant dans tous ses détours cette personne intérieure qui est la vraie chez les hommes et se dérobe aux curiosités. Il lui faut du tact, de la patience, de la douceur, de la bonté et de l'émotion : il ne voit qu'à condition de sentir; s'il ne sent pas, il ne rend pas. Et que de fibres vibrantes dans une telle tension de lui-même! J'oserais en faire une sorte de visionnaire de la réalité, plongeant dans l'abîme de l'homme

et y cherchant l'âme aux traces de son propre sang. Un tendre respect lui fait craindre sans cesse de s'égarer : il s'oublie, se récuse, se met à l'ombre, ne voit que cette âme et ne veut qu'elle. Il en ramasse les poussières, en réunit les morceaux, les rattache de son souffle, voyant derrière un homme l'homme et Dieu derrière l'homme. Son modèle est à la fois pour lui de la politique et de la religion : il l'aime, le caresse, le surprend et le dompt.

Tout être pensant a d'ailleurs sa caractéristique qui le distingue de son voisin ; il s'agit de fouiller dans ses entrailles et d'en arracher sa vérité. Cette caractéristique fond, par un lien mystérieux, dans une personnalité quelconque, la personne entière depuis la tête jusqu'aux pieds. La main la subit aussi évidemment que les traits de la figure et l'ensemble constitue la vérité du portrait. Sans une vérité réelle, intime et profonde, la physionomie n'existe pas et le portrait est manqué.

On a dit que toutes les physionomies ne conviennent pas au portrait. Peu d'hommes dès lors pourraient lui convenir, car peu d'hommes ont une physionomie. Dites plutôt que la pluralité des visages feraient de très mauvais portraits ; mais le portrait n'est pas dans le visage : il est dans la physionomie.

Tout le monde a une âme, une intelligence, ou simplement un sentiment et une idée. On vit sur quelque chose et de quelque chose : il n'y a que les idiots qui soient sans attaches; mais les idiots ne vivent pas et le portrait est la vie.

Or ce quelque chose sur quoi et de quoi l'on vit suffit à l'art. Il ne lui faut qu'une figure : il y met la physionomie.

L'artiste formule le dedans dans le dehors et ce qui ne se voit pas dans une expression qui le rend visible. Si la figure qu'il peint n'a pas de fenêtres sur la rue, son affaire est de les y mettre. Le portrait aura toujours du style si le protraitiste a saisi la vérité intérieure; car un portrait ne vit pas par l'extérieur :

il vit par le sentiment et la pensée. Un portrait qui ne sent rien et qui ne dit rien ne vaut rien.

Le style, ou ce qu'on appelle ainsi, n'est pas autre chose dans le portrait que le groupement et la caractéristique des qualités distinctives du modèle. Le jet d'une draperie, quelque majestueux qu'il soit, la ligne châtiée de la silhouette et la noblesse des attitudes vont à l'encontre du style, dès l'instant où ils ne sont pas de situation. En retour, l'assiette pesante, la solidité massive des poses et la gaucherie du costume, transposés de la réalité dans l'art et *vus* d'une certaine manière, deviennent le sublime du style.

Il faut donc que l'artiste voie, qu'il voie de ses yeux et qu'il voie la vérité. Le style consiste à rendre dans sa vérité ce qu'il a vu, en le caractérisant dans le sens de la réalité, non du dehors, mais du dedans.

V

Il y a beaucoup de portraits au salon et peu de bons. Un bon portrait est celui qui me parle à l'âme et pourtant ne s'occupe pas de moi, mais de soi seulement. Des tas de portraits me font l'effet, dans leurs cadres, de gens qui se mettraient à leur fenêtre pour se laisser voir et seraient si occupés de cette besogne qu'ils n'auraient plus le temps de penser à eux-mêmes. Au contraire, qu'on aime les portraits pensant, rêvant ou simplement vivant de la grosse vie bête, quand du moins ils sont tout à leur affaire et qu'on ne les prend pas à poser pour la galerie! Je ne vous demande pas d'être à la mode ni d'avoir de beaux gilets à chaîne d'or ni de porter des cols du dernier goût : dites-moi plutôt quelque chose avec les yeux, avec la bouche, avec le front; dites-moi

surtout que je suis votre frère et que nous avons une même vie, vous au sein de l'art et moi sur la terre ronde. Je ne veux que croire à vous, recueillir attentif un éclair de l'âme dans vos yeux, surprendre au coin de votre bouche le frémissement du mot que vous avez dit hier ou que vous direz demain : et je passerai heureux, ayant fait un ami qui ne me trompera jamais.

Le *Portrait de M^{me} la duchesse de V.* (438) par M. Cabanel, me révèle une de ces organisations délicates et puissantes à la fois qui, sous la maigreur ou tout au moins la ténuité des formes, cachent les énergies du cœur et de l'esprit. La tête est bien vivante, d'une ligne souplement onduleuse qui se creuse aux joues et se remplit aux pommettes pour se creuser de nouveau aux tempes : attachée d'un trait nerveux et sec à la naissance d'un col mince et long, on sent qu'elle s'y balance avec flexibilité, comme une tête de jeune oiseau. La figure est, du reste, toute simple et

d'un arrangement qui montre du goût : rien aux cheveux et le col nu, la voilà toute entière avec son nez aquilin aux mobiles narines, son œil gris voilé de longs cils, sa bouche fluette et serrée, son front capricieux et son menton volontaire. Une robe de velours noir sur laquelle se fripe de la Valencienne, moule avec une précision chaste les contours du buste et s'échancre dans un plissé de dentelles au bord des épaules. Les bras sont nus, d'un modelé exquis plein de fossettes inattendues, et leur blancheur argentine se nacre de veines azurées. Un des bras supporte sur le dos de la main la tête légèrement penchée, tandis que l'autre, serré à la ceinture, soutient dans le creux de la paume le bras qui supporte la tête. Les mains, longues et pâles, sont d'un galbe patricien et font craquer en se pliant les osselets des doigts. Une tendre lumière baigne le côté droit de la tête, éclaire d'un reflet le châtain clair des cheveux, allume les lèvres d'une paillette, satine

un coin de l'épaule et accroche à la perle blanche de l'oreille une lueur. Mêlée ainsi à la lumière qui tombe de ce côté et aux demi-teintes où s'assourdit la partie gauche du portrait, la figure se détache avec une douce vigueur d'un fond lie-de-vin sur lequel un bout de fauteuil rouge jette une note vive et preste. L'exécution de ce portrait, laborieuse et serrée, n'a peut-être que le défaut de ne pas assez montrer le grain de la peau et d'être çà et là filassière. Mais l'attitude en est bien prise, la pose des bras est naturelle, une vraie distinction caractérise toute la silhouette, et une âme flotte dans l'orbe gris de l'œil, sous l'arc sec des sourcils, avec je ne sais quel plissement de dédain.

La distinction est un écueil que M. Cabanel a franchi et contre lequel M. Jalabert a échoué. Son *Portrait de la Grande Duchesse Marie Nicolaewna* (1435), développé en pied sur un fond hareng-sauré, manque tout à fait de

consistance, et l'on s'émerveille qu'il ne coule pas en pâte de pomme sur le tapis. La figure, éclairée en plein d'une lumière partout égale et vêtue de satins blancs pétillants, flotte plus qu'elle ne se pose dans la gerbe argentine des rayons qui tombent d'en haut. Les satins, craquelés de cassures mesquines et peints sans ampleur à petites touches menottes ne sentent pas la femme et croulent mollement en plis maigres le long des formes qu'ils oublient de dessiner. Les dentelles et les perles blanches, en retour, sont attaquées d'un pinceau plus ferme et qui se sent mieux à l'aise dans le rendu de l'objet inerte que dans l'indication des secrètes vibrations d'une robe, d'une collerette ou d'un corsage.

Il y a des jeux dangereux et la peinture des personnes du monde est un de ces jeux. On finit par s'imaginer que la distinction consiste à évaporer les formes et à frotter de céruse des joues où l'on a tari le dernier filet de sang. On a peur d'indiquer la vie dans son modèle,

comme si la vie n'était pas la première distinction, et l'on passe l'éponge sur tout ce qui sort d'une certaine apparence qu'on donne à tout le monde, comme si la seconde distinction n'était pas de ne ressembler qu'à soi-même. La terreur des petites dames rougeaudes qui boivent du vinaigre pour se rendre blêmes et des douairières pattues qui se tirent les doigts pour les déboudiner, compte, il est vrai, à la décharge des artistes qui ne s'appliquent qu'à la peinture distinguée.

Mais un artiste ne doit connaître que l'art : duchesse ou paysanne, il ne consulte que lui-même et travaille à son idée.

M. Jalabert est une des victimes du monde ; je le compare à un malade qui ne peut se refaire qu'avec des bains de sang et qui s'amuse à se baigner dans du lait d'ânesse. Les artistes qui ont approché le monde connaissent la torpeur qu'il exerce sur les tempéraments les plus rudes : un vertige charmeur se

place devant les yeux qu'il empêche de voir et avachit en langueur l'énergie primitive. Si j'osais, j'enverrais M. Jalabert aux bains de sang. Quittez la syrène, lui dirais-je, et reprenez vos forces en brossant du nu ! Je ne connais rien de plus distingué que Velasquez, Van Dyck, Hals, Raphaël et Rubens ; étudiez chez eux la distinction.

M. Jalabert expose encore une poupinette en costume de velours rouge broché de dentelles blanches. Le catalogue me dit que cette bagatelle est un *Portrait* (1436), mais je n'en veux rien croire, tant c'est maigre de jet, de pose, de carrure et d'expression. Le joli n'y est même pas, et sauf la robe qui est d'une facture serrée, tout y est petitement fait, sans style et sans caractère.

Je prise beaucoup le sérieux talent de M. Cermak : il a du feu, de la brosse, une belle vigueur de coloris, et compose facilement. Mais son talent est variable et j'ai vu succéder à des œuvres solides des pages molles et sans

nerf. Son tableau des *Jeunes filles enlevées par des Bachis-Bouzouks*, acquis par le Gouvernement belge et que j'ai rencontré successivement à Gand et à Bruxelles, contient de belles parties, le bandit fumant sa cigarette par exemple, et d'autres faibles, comme le groupe des femmes. Il fut un temps où M. Cermak tordait âprement ses ciels et campait ses femmes dans des attitudes violentes *(le Rapt)*. Cette fois, nous n'avons de M. Cermak que deux portraits, et encore l'un des deux seulement est-il remarquable. Le *Portrait de M. Michel Bouquet* est fait de rien, virilement et simplement. La grande clarté tombe sur le front dont elle semble polir l'orbe ridé et s'éparpille ensuite en éclats sur les yeux, la bouche et les joues. Les chairs, fatiguées et battues, se fripent dans la pâte de raies menues et brident sur des méplats accusés. Une coloration vigoureuse, piquée de tons brique et relevée de pointes de lumière bien posées, rou-

git les pommettes et le creux des mâchoires. Il y a dans cette intelligente et rude tête de vieillard, s'enlevant avec force d'un fond rouge auquel s'accorde le vert-bouteille de l'habit, de l'âme, de la vie et de la sincérité d'expression.

Un autre portrait bien intéressant, c'est celui de Mme *** (2724) par M. Thirion. Je ne cache pas le plaisir qu'il m'a causé. On éprouve dès l'abord une intimité extraordinaire : il semble qu'on a vu quelque part cette femme et que c'est comme un bon ami qu'on reconnait après une longue absence. Elle n'est à proprement dire ni belle ni jolie ni même agréable ; on n'y voit pas de piquant ni de coquetterie ; mais le charme vient des yeux, de la bouche, de la maigreur et de l'attitude même. On sent une femme, et voilà l'affaire. J'aime mieux ces chairs brunes et souffrantes que les plus frais vermillons. La tête s'attache avec flexibilité au cou et s'incline en avant dans l'attitude de

la songerie. Elle est longue et étroite, d'une expression sérieuse, avec de grands yeux bruns veloutés, un peu de bistre aux contours de l'orbite, de l'ardeur et de la passion dans la bouche et le menton. Les lèvres, marquées d'une lueur plus vive, sont bonnes et sensuelles, ayant du reste de la grâce, de la jeunesse, de la fraîcheur et une sorte de moiteur perlée. Les joues, tapotées et doucement creusées, laissent voir cette pâleur brune — qui n'est pas la blanche — si morbide et si parlante. Ajoutez à ce visage des cheveux noirs haut plantés sur un grand front large, une modeste robe grise qui serre le cou, des mains rejointes contre les seins, le corps penché en avant comme une femme qui regarde de sa loge ou de sa fenêtre, et vous aurez une idée de l'originalité vraie de ce délicieux portrait. C'est une fine personne, mince, souple, longue comme une guêpe, bien assise, étroite de poitrine, un peu songeuse, mais honnête. L'artiste a sveltement

découpé sa silhouette sur un fond de tenture verte gaufrée d'or dont la gamme, assombrie en demi-teinte, repousse ingénieusement l'ardente et pâle tête. Il a déployé une rare distinction, et ce qui est remarquable, il est en même temps et avant tout vrai.

M. Hermans, de Bruxelles, expose un bon *Portrait de Mlle ****, facilement fait, en robe blanche et de profil. La tête, modelée dans la pâte, d'une ligne un peu sèche mais juste, se jaunit de tons ambrés que des frottis rosés nuancent finement. Le cou est trop d'une pièce et s'allonge sans souplesse. Du reste, exécution solide.

Le *Portrait de Mme G* (1167) par M. Giacomotti a de l'animation, de la vie, du sourire, et il est fort joliment touché. Peut-être est-il un peu trop chatouillé et le peintre a-t-il trop prodigué les tons rougeoyants. — Le *Portrait de Mme*, (942) par M. Duran n'est pas le portrait d'une tête, c'est celui d'une robe. M. Duran s'est amusé à casser

des satins roses sur des satins bleus et il a fait du tout un grand pétard de couleurs aiguës massées à grosses clottes. — Je vois mieux l'étude de la physionomie dans le *Portrait de M*me *la baronne de M...*, par Mlle Jacquemart et surtout dans son *Portrait de M. le maréchal Canrobert*. Ce dernier portrait est tout-à-fait bien campé à la Cambrone, d'une exécution solide et souple dans les chairs et les habits, plus réussi que celui de Mme de M..., qui pèche par un peu de sécheresse à la robe, et la robe, chez les femmes, on le sait, occupe les trois-quarts de leur figure. — M. Mélin, qui fait tout à la fois le chien et le portrait, envoie un joli médaillon de jolie femme peint dans du rose avec une grande fraîcheur de coloris. Le *Portrait de M*lle *A.* (1935) développe sur fond gris un buste bien rempli et moulé dans une robe de soie noire. La tête, d'un faire un peu mou, pointe du milieu des pourpres de la joue et de la bouche un nez poupin mi-

gnonnement croqué. M. Mélin est un voluptueux : il s'arrête à la sensation et n'approfondit pas. — Mlle Schneider peint en femme avec des mains faites pour marier les couleurs d'un bouquet. Ses deux *Portraits* ont de précieuses finesses de ton, et elle rend avec une grâce fluette et légère le fondant de la jeune fille. Mais sous la pulpe savoureuse et purpurine se cache le noyau sur lequel se moule la charpente du fruit ; et le noyau, je veux dire le dessin, est un peu bien mollet chez Mlle Schneider. — Dans le camp des hommes il y a encore M. Moyse qui envoie un petit *Portrait de M**** (2061) bien enlevé en frac noir sur fond brun et tapé d'un bon coup de lumière. Quant à M. Pérignon, il a fait le *Portrait de M. de Girardin*, mais il a oublié de l'asseoir. L'auteur d'Emile a beau se rattraper de la main au bras de son fauteuil : il ne tient en place que par un de ces miracles d'équilibre qui lui sont familiers. Et puis, M. de Girardin, qui a tous les

matins une idée, a oublié d'en communiquer une à son peintre qui a fait de son portrait le portrait de tout le monde.

Il y a différentes manières de peindre le portrait : il y a celle de Dürer, il y a celle de Holbein et il y a celle de Van Dyck, sans compter les autres qui sont indifféremment bonnes ou mauvaises. Dürer voit le côté saillant et l'accentue; Holbein voit le caractère et l'interprète; Van Dyck ne voit que lui-même et se raconte. Je n'admets quant à moi qu'une manière : c'est d'être vrai. Un portrait est de l'histoire. Un peintre de portraits doit être avant tout un homme de bonne foi : on lui confie sa vie. Le portrait est quelque chose de sacré : changez une ligne à la figure d'un honnête homme, vous aurez un coquin. Entendez bien ceci : vous peignez quelqu'un, c'est-à-dire que vous le jugez et que vous marquez entre ses deux sourcils ce qu'il est dans l'âme. Peignez la femme, peignez l'homme, peignez la race : je vous rends la bride; du moment

que vous précisez et que vous peignez une femme, un homme, une race, vous vous engagez à ne rien peindre qui ne soit vrai.

———

VI

La figure a engendré des peintres faciles — aimables enfants du rire et des larmes — qui couronnent leurs modèles de lotus ou de cyprès et ne leur demandent qu'à se prêter aux caprices de l'heure et de l'inspiration. Joies émues de la fantaisie ! Je m'enivre aux rêves de ces poètes insouciants, et bercé par leur chimère, je m'égare sur leurs pas dans les mondes faux et jolis qu'ils ouvrent à mes sens. Fils de mon temps, la syrène voluptueuse de la mode souffle par moments sur mon front son énervante haleine, et je m'endors sur ses seins un peu pendants, le dos à Michel-Ange et les bras à M. Chaplin. C'est, d'ailleurs, un bien charmant peintre que M. Chaplin, d'une gentillesse parisienne et fraîche, et nourri à Cythère de la pure moëlle des grâces badines. Les roses de Watteau, effeuillées par le temps,

semblent être tombées sur la palette de ce petit maître du jour, et il marche dans un fond de Boucher, escorté des amours mignons qui font la courte échelle aux feuillages de Lantara. Il ne hante pas les bergeries précisément, ni les nymphes écourtées, ni les pompons, ni la rivière du tendre ; ses ailes n'ont pas le vol qui enlevait le divin Watteau jusqu'aux petits olympes égrillards où les dieux festoyaient en Louis XV. M. Chaplin ne s'est jamais caché sous les saules pour voir passer dans un nuage rose la jarretière de Galathée ; il ne se couche pas au bord des sources pour guetter sous la transparence de l'onde le mystère d'un corps qui s'étale dans une ombre ensoleillée. Ce n'est pas un érotique, c'est un voluptueux et un poète. Il a un esprit tendre et doux qui voltige sur la cime des choses avec des ailes de sylphe et lutine la lumière du bout d'un éventail rose qui scintille en s'agitant. M. Chaplin — que j'estime d'ailleurs et que j'aime quand je n'ai rien de mieux

à faire — est dans l'art quelque chose comme le libellule qui mire au sein des eaux l'étincelle dont se paillète son corselet, et du haut de son frou-frou, touche-à-tout plein d'éclairs, ébouriffe la topaze, le rubis et la turquoise dans les sillons de l'air qui se referment sur lui. M. Chaplin ne dessine pas : le rêve se dessine-t-il? Dans une nuée de printemps bouffante en contours de femme ou d'enfant, il jette une rose, l'effeuille, la disperse et en distille une pourpre dont il fait la chair. Puis, sur cette ébauche tendre comme l'éclat d'une fleur naissante — il étend les velours de la pêche ou égoutte le sang de la framboise. Ses petites figures ont l'inconsistance et la magie de ces bulles de savon que la brise emporte et qui s'irisent, en leur orbe miroitant, d'or, de pourpre et d'azur. Ne les touchez pas : de tout ce délicieux mirage il ne resterait, si vous y mettiez la main, que la suprême étincelle d'un globule qui crèverait en brillant. Mais regardez-les à travers le

prisme que vous avez dans l'œil — de loin — vapeurs errantes que l'esprit colore et qui flottent dans le rayon du printemps. Que c'est joli! Que tout luit! Comme ce petit monde rieur d'amours bouffis s'échevèle gentiment dans la fumée vermeille des aubes! La fleur du pêcher fait à ces culs-nus des voiles d'étamines, et l'on distingue dans une ombre rose des hamacs faits d'églantiers.

M. Chaplin a un art à lui de croquer ses bouts de têtes et de les chiffonner comme du satin : de mignons petits plans, cassés en méplats menus, martèlent de facettes où se creusent des fosses rieuses, les joues, les mentons, les gorges, les jambes et les bras. Il tripote à pinceaux poupins, dans une pâte légère et forte à la fois, sa gracieuse anatomie impossible, et lui donne je ne sais quel chatouillement grassouillet qui fait venir l'eau à la bouche. Devant les mignardes filles qui sont les Vénus familières de ses toiles et mon-

trent toujours la pointe d'un tetin sous un bord de chemise tombante, on songe, pas à la femme, mais à la praline, au bonbon musqué qu'une jolie femme porte à sa lèvre, au fondant d'une framboise nageant dans son jus, et l'on a soif, comme en été, quand sous son pavillon de pampres se balance aux yeux du promeneur la grappe purpurine.

Une toile de M. Chaplin en vaut une autre : c'est la même fantaisie badine et charmeresse. Je ne le déteste que quand il s'attaque au portrait. — M. Chaplin est un esprit qui se cassera toujours à la réalité et qui a besoin pour trouver son assiette — de n'en pas avoir. Son coloris, d'une fraîcheur qui sent bon, et son dessin, si joli parce qu'il voltige toujours en dehors de ce qui fait le dessin des autres, ne conviennent qu'aux éphémérides de l'imagination. Comme M. Ingres, il voit tomber le maçon de son échafaudage, mais c'est un polisson d'amour qui tombe de la ceinture de Vénus, et M. Chaplin le

peint juste — comme il ne tombe pas. Il voit à côté, dans la glace d'en face, ou mieux—dans son prisme, et tout s'y casse d'une manière qui n'est sue que de lui. Certainement je n'affirmerai pas que le plateau que tient sa *Jeune fille* ait dans ses menottes trouées une consistance sérieuse et que ces bras rondelets ne fonderont pas au premier rayon des canicules. Mais c'est comme une pêche qui se serait faite femme et porterait ses sœurs sur un plateau pour faire voir ce qu'elle fut la veille. Fleurs, femmes et fruits, M. Chaplin doit se tromper parfois; et quand son modèle ne vient pas, je gage qu'il s'en passe en rangeant en bouquet quelques grasses pulpes savoureuses du jardin, sauf, si celles-ci manquent, à demander au modèle le ton de la fraise, de la cerise ou de l'abricot.

J'ai donné une assez jolie place, comme on le voit, à M. Chaplin et je ne m'en repens pas. M. Chaplin a un peu fait école — pas chez les femmes, Dieu merci, — mais chez nos peintres.

Plusieurs d'entre eux, calquant la nuée où se dérobe sa grasse et jolie facture, se sont mis à frotter sur fonds d'ambre des jus de groseilles. Eh! mordienne, messieurs! on n'étudie pas un homme qui en a étudié un autre. M. Chaplin, c'est le petit-bleu de Mignard coupé d'eau à l'usage des hommes tempérants. M. Chaplin joue devant Cythère sur la vieille lyre égratignée par les Dorat de la palette, une petite serinette — si jolie qu'elle en sera un jour agaçante. Je dois dire à sa louange qu'il ne cherche pas à jouer sur cette ruine des airs d'opéra.

M. Crespelle pince aussi de la même corde que M. Chaplin, mais de la main gauche. La *Comparaison* (684) est l'histoire d'une jeune fille qui tient entre son pouce et son index une rose et la consulte pour lui demander laquelle est la plus belle. Rose et jeune fille brillent d'un coloris gracieux dans une clarté un peu pâlotte et font songer, celle-ci surtout, à du sang de cerise fouetté

dans du lait. Sous la nuée transparente des gazes la nudité se dessine, et la pointe merveille de la gorge se gonfle d'un léger orgueil. — M^lle Nicolas chapelinote aussi, et assez gracieusement, le zou-zou de l'école dans son *Portrait de M^lle R*; mais j'ai peine à croire que cette demoiselle soit ressemblante.

Je voudrais trancher sur ces jolies fadaises par une tête de caractère, et justement je me souviens de la *Femme d'Anticoli* (2927) qu'expose M. Emile Wauters. Nous sommes là dans le rude, dans le sec, dans le dur, et il ne s'agit plus des fondants de M. Chaplin. Ceci c'est du bois — malheureusement. M. Wauters a exagéré le voulu de son exécution et il s'est assis sur la touche, comme certains pianistes, au lieu de la remuer du doigt. Cette espèce de sybille au profil découpé en lame de couteau sur un frottis gris de murailles, darde du fond de ses orbites, qui sont des trous, des yeux de chouette, cerclés et bruns. Le cuir de sa face, tané par les hâles,

a l'âpreté d'une râpe et se roussit de tons de cuisson.

Je la préfère, en dépit de son faire un peu sec, à toutes les *Marguerita*, *Graziella*, *Geneva* et *Fiorella* des avaleurs d'italiennes. Je me rappelle toujours, en les voyant mâcher ce bois mort, la mauvaise chanson : *Italia ! Fromage d'Italia ! Et la macaronada ! Viva l'Italia !* Et ils sont vingt à chanter le fromage d'Italie et à ronger jusqu'à l'os la petite savoyarde Machine qui n'a jamais mangé des oranges qu'à Paris. Quand comprendrons-nous que chaque chose doit se voir dans son milieu, la femme dans ses robes et non dans les pantalons de l'homme, le lion au désert et non dans une cage de ménagerie, le parisien à Paris et l'italienne en Italie!

Abandonnée et *le Rosaire* sont deux petits poèmes qui doivent humecter l'œil des femmes sensibles et que M. Ad. Piot a taillés dans la poésie d'Andrieux avec une mélancolie veloutée. Ce que j'admire, ce n'est pas qu'il ait fait une ita-

lienne,—c'est qu'il en ait fait deux. Voilà un homme convaincu. Les petites italiennes de M. Piot inclinent sur leurs épaules de mignonnes et jolies têtes qui se réduisent à une seule pour les deux tableaux, et croisent dans une attitude ingénue leurs menottes grassouillettes. Sous leur front bouclé où frisotent des mèches claires, le grand œil italien arrondit ses soleils noirs. M. Piot a croqué avec une rare souplesse ce qu'il y a de chiffonné et de potelé dans la jolie enfant que M. Faivre-Duffer a traitée avant lui, et le modelé de ses chairs tendrement moites a de la chaleur et de la morbidesse. La gamme atténuée des couleurs se développe sombrement sur un fond brun noir et y délaie plus qu'elle n'en détache la molle et fondante silhouette. Mais pourquoi diable M. Piot prend-il ses italiennes au boulevart des Italiens.

Je ne sais pas où M. Gustave Colin a pêché sa *Conchita* (603), mais je lui trouve une sincérité de bon aloi. Elle

est ardente et laide, jaune comme un citron et noire comme l'enfer, point jeune et plutôt vieille, mais elle a du nerf dans la jambe et de la flamme dans la prunelle. Sous sa jupe jaune qui frémit, ses reins se tortillent, et le mollet qui passe au dessous se campe pour le bal. Une rose aux cheveux et la mantille à l'épaule, elle gratte du bout de l'ongle les palettes de son éventail et tend son busc aux appels du bolero. M. Colin a peint cette vieille maugrabine dans une pâte sèche, frottée de tons de salissure qui sont comme de la poussière et de la sueur poissées. La robe jaune, criarde et fripée en menues cassures, caractérise par une tonalité sentie l'extravagance de cette chatte amoureuse et vermoulue.

M. Benner trotte comme M. Piot après l'italienne, mais il la trouve au moins chez elle. La *Luisella* (201), moins molle et moins *flou*, ferait bonne figure dans les haillons gris, mais il n'y a que les haillons qui aient quelque vigueur.

M. Antony Serres n'écorche pas le haillon dans *la Sieste* (1631); ce sont les satins qu'il y égratigne. Dans un pêle-mêle oriental d'étoffes brillantes, une beauté ambrée se livre aux délices du kief, ventre déboutonné, sur une couche de damas rouge rembourrée d'épingles. Sa chevelure noire plaque des luisants crus sur les fonds, et son ventre s'arrondit dans un modelé sec. M. Serres peindrait indifféremment la Vénus hottentote et la Callipyge.

Je trouve plus de saveur et de sincérité dans une greuzaille de M. Emile Lafon, *La pudeur* (1538). Cette petite toile, un peu tapotée dans certaines parties, mais conçue avec un sentiment gracieux, découpe sur un fond rouge vigoureusement brossé une jeune fille, presque une enfant, qui, surprise de se voir nue, tire sur sa poitrine, de ses menottes patouillettes, la chemise qui révèle le contour de sa gorge naissante. Un bandeau bleu, noué dans ses cheveux, relève d'une vigueur heureuse sa

mignonne et poupine figure, et elle tourne de côté ses yeux humides, à moitié voilés par les cils dont l'ombre caresse la pourpre de ses joues. Les grosses petites joues rouges qu'elle a! On y mordrait, si elles ne paraissaient point marmeladées de panade. Elle est délicieuse, du reste, cette enfant, en son tendre effarouchement de biche au bain, et elle croise ses jambes sur son gros petit ventre qui rebondit. Cette vénusté enfantine s'arrondit de jolis potelés, notamment aux mains et à la tête qui se modèlent dans une excellente pâte pote. Les jambes repliées sous le ventre ne sont pas toutefois assez indiquées, et les bras, glacés d'ombres trop fortes, se fusèlent sèchement.

J'encadre ici dans un paragraphe orné de népenthès, entre deux cyprès, la vénérable mélancolie de M. Hébert. Je regrette de n'avoir pas pu découvrir *Le matin et le soir de la vie* qui ont à la lecture un bon parfum de foulard trempé. Mais j'ai vu *La muse populaire*

Italienne qui n'est pas mal pour un élève de cet âge et révèle des dispositions sérieuses. J'ignore dans quelle familiarité le directeur de l'Académie de France à Rome vit avec Raphaël et Léonard de Vinci, mais je parie que ces antiques rapins lui font des charges d'atelier et abusent de sa candeur. M. Hébert, comme ces bons vieillards d'Erckman-Chatrian, ferait bien de sortir entre deux sanglots des galeries de la Villa Medicis et de s'aller frotter le dos au soleil. Je n'aime pas les peintres attaqués de la moëlle épinière, et l'art n'est pas un hôpital.

La *Muse populaire* est une agréable et insignifiante personne proprement écrémée dans une pâte filandreuse et fadasse, avec des yeux immenses, une bouche tracée au cordeau et un galbe en amande. Rien n'égale l'insignifiance de cette dame si ce n'est sa froideur, et l'on dirait, à la devanture d'un coiffeur, une tête de cire sur laquelle on aurait étoupé de la filasse entortillée de lier-

res. La muse de l'Italie, après Virgile, Dante, Tasse et Pétrarque, n'est pourtant pas une poupée de coiffeur. Nourricière des génies, elle frappe de sa main ses seins plus durs que le marbre et en tire un lait rempli d'ivresse et de force. Je comprends que M. Hébert n'ait pas l'ouverture de bouche qu'il faut à ces mamelles géantes. — M. Hébert me fait l'effet de ces invalides couverts de médailles et criblés de blessures. Il a beaucoup fait la guerre, il a remporté beaucoup de médailles et il a beaucoup été blessé.

Nous prendrons, si vous le voulez, après la piquette à l'eau de M. Hébert, un bon coup de vin généreux chez M. H. Regnault. Sa *Salomé* est une page hardie, d'une couleur intense et d'une originalité réelle. La danseuse est assise, un poing sur la hanche, tenant entre ses genoux le bassin et le couteau qui doivent servir à la décollation de S^t Jean-Baptiste. Les jambes, ouvertes à la hauteur des genoux et dessinées sous

la jupe, se rapprochent vers la cheville et se croisent aux pieds. Un bout de chemise, glacée de tons gris-souris, bouffe sur la poitrine en plis froissés et glisse lâchement jusqu'aux orbes de la gorge qu'elle moule sans les découvrir. Fixée au col par des muscles nerveux, la petite tête ronde de Salomé se balance avec une coquetterie joyeuse; toute entière dénouée, son épaisse chevelure croule sur ses épaules et répand sur l'éclair noir de ses grands yeux un brouillard de mèches entortillées comme des cardées. Les joues, blanches comme celles des filles d'amour, sont blaireautées d'un fard rose et se plissent, aux coins des lèvres, d'un superbe sourire triomphant qui relève la bouche et montre l'éblouissante palette des dents. Derrière Salomé un fond de damas jaunes se moire de clartés chatoyantes sur lesquelles se plaque, avec une turbulence inouïe, l'échevèlement de la massive crinière. Le reflet violent des jaunes, accentué encore par ceux de la jupe,

teint d'un ton citron amer les épaules, la figure et les jambes. La chair, d'ailleurs, fatiguée et tapotée, a par elle-même, en sa moiteur malsaine et grasse, la lividité que les plaisirs empreignent sur la peau des courtisanes.

M. Regnault a su camper sa figure : elle est vraiment assise et toute à son affaire. Le sourire est terrible et montre les dents; il sent la mort et se moule dans la forme d'un baiser. L'œil, noyé dans la haine et la volupté, roule dans ses prunelles de jais liquide de la caresse et de la menace. On voit dans toute cette molle et effroyable fille peinte de l'orgueil, de la rage et de la victoire. Elle passera de la danse au crime en riant et en tordant ses reins, comme une démone et comme une bête. Elle sent le rut et la boucherie, féroce avec indifférence et lascive sans amour.

Je ne chicanerai pas M. Regnault sur la justesse des vêtements et des accessoires. Je ne vois pas le côté histoire : je regarde le côté femme. Il

m'importe peu que Salomé fasse craquer ses hanches dans du bazin, du taffetas, des damas ou des satins, et qu'elle soit la vraie Salomé du trop facile Hérode. Je trouve une Salomé : je ne cherche pas la Salomé. Il me suffit que l'artiste ait caractérisé avec un style pittoresque et vrai, en sa resplendissante guenille froissée, la fille d'amour.

VII

M. Regnault m'entrebaille la porte du nu : écartons la tenture et entrons dans le gynécée. Me voici bien entouré : de la vie je ne vis pareille affluence de gorges, de bras, de dos et de jambes. J'ai voulu compter et je me suis arrêté à soixante; mais je n'ai pris que les beautés en vue, et il y en a des masses dans les coins.

Je suis fort amoureux du nu, mais je n'aime pas les nudités. Il y a même quelque chose de dégoûtant dans ces plats grossiers d'étalages publics qui me ferait courir au poste voisin si je n'étais pas un peu de l'avis des spartiates qui montraient aux jeunes hommes des gens ivres pour les détourner de l'ivrognerie.

La saloperie de tous ces décolletages sert à grandir la splendeur des nus chez

les vrais artistes. Je ne sais rien de plus admirable que les beaux corps d'hommes et de femmes des anciens. Quelle religion! Quelle peur sacrée! Le moule superbe dont les contours, attendris ou corsés, distinguent les sexes, se pétrit timidement sous leur main émue. Il me souvient de la première fois que je vis à Bruxelles l'*Adam et Eve* du Corrége : je m'approchai sur la pointe du pied, un doigt sur la bouche, comme devant un mystère, et quand je vis ces deux enfants nus lutinant pour la pomme, je sentis mon cœur se fondre d'étonnement, de pudeur et d'amour.

Le nu est éternel dans l'art : je ne connais qu'une chose qui soit plus grande, c'est la figure vêtue. Le nu me fait rêver ; la figure vêtue me fait penser.

L'un et l'autre sont des portraits : mais la figure vêtue est de l'âme et le nu est du sang. Quand je contemple la *Source*, je baise des lèvres l'adorable contour et j'y vois la virginité. Quand

je contemple la *Joconde*, mon âme se mêle à l'âme de son sourire et sent l'amour. La virginité est de tout le monde et l'amour de quelqu'un seulement. Le nu me dit l'homme ou la femme; la figure me raconte un homme ou une femme.

Le nu rayonne comme une gloire dans l'art : Vénus presse d'en haut sa mamelle de ses mains et emplit du lait de sa beauté la coupe d'or de l'idéal. Mais le nu n'est pas le déshabillé, et rien n'est moins nu qu'une femme qui sort de ses pantalons ou qui vient d'ôter sa chemise. Le nu n'a de pudeur qu'à la condition de n'être pas un état transitoire. Il ne cache rien parce que rien n'est à cacher. Du moment qu'il cache quelque chose, il devient polisson, car c'est pour mieux montrer. Le nu dans l'art, pour se garder vierge, doit être impersonnel et il lui est défendu de particulariser; l'art n'a que faire d'une mouche posée sur la gorge et d'un grain arrondi sous la hanche. Il ne cache rien et ne montre rien : il se fait voir en bloc.

Le *Réveil* de M. Lecadre nous représente une femme couchée de son long sur une peau de mouton et se frottant les yeux de ses menottes à demi crispées. La tête, renversée en arrière à la droite du tableau, roule dans une mêlée de cheveux noirs et fait gonfler le col d'un mouvement vrai. Sous les bras qui s'écartent, les seins, souplement attachés au buste mais un peu pendants, s'écrasent sur le côté, comme des poires blettes. La ligne des hanches, maigre et rentrée, contourne sans ampleur les lobes du ventre qu'elle resserre et qui s'aplatit dans un modelé sourd. Les jambes, toutes droites et collées l'une à l'autre, d'un dessin lâché, sont campées avec une rigidité de statue, sans vigueur et sans pittoresque.

M. Lecadre s'est trop pressé de peindre : il a négligé d'asseoir sa femme nue. Je ne dis pas qu'il n'ait vu le modèle : mais le modèle n'est rien si on n'y supplée par du caractère. Le modèle est seulement un thème sur lequel

il faut travailler. Je reprocherai encore à l'artiste les touches vertes dont il a plaqué, dans la demi-teinte, les satins du ventre. La chair à l'ombre se noie dans une sorte de grisaille où les rosés de la peau pointent en sourdine, mais qui ne se vert-de-grise pas. L'arrangement de la toile dénote, d'ailleurs, de l'étude et de la science et plait par sa simplicité robuste. Un paravent de laque fleuronné de dessins rouges, et la peau de mouton où s'enfoncent les reins de la femme : voilà, avec le tapis de velours rouge éraillé du parquet, tout l'accessoire. La peau de mouton, d'un gris chaud, a une sorte de vibration sous les nus et se toisonne de clottes de laine poissées de moiteur. J'oubliais une balafrure de lumière qui égratigne les rouges fanés des velours et griffe la pénombre d'une écorchure claire. M. Lecadre cherche le ton juste, le trait piquant, le vrai du modèle — et les attrape souvent. La poitrine est bien sentie : on y voit de la lassitude, des

marques d'étreintes, des traces de baisers, et la gorge pend, mordue par 'es voluptés. Une solidité réelle groupe les formes de la fille, et le grain de la peau, écrasé dans une pâte morbide, se masse en tissu serré sous la touche. — Ce n'est pas comme la *Nysa* de M. Leloir, nudité pâlotte et mal charpentée, dont les bras et les jambes ne s'emmanchent à rien et qui s'émiette comme de la pierre-ponce en poussière de craie.

Je suis peu partisan des fonds de paysages pour les figures nues, à moins que ces fonds ne soient vraiment de situation. L'art n'admet pas que le vrai ne soit pas toujours vraisemblable. Il lui faut de la précision, de la clarté, de l'évidence et de la vraisemblance : quand je me suis trompé sur le sens d'une toile, la toile est mi-jugée, et je passe. Je vous laisse à penser ce qu'il y a de vraisemblable dans des demoiselles qui se déboutonnent au milieu des champs et s'amusent à se frotter, en pleine lu-

mière du midi, le ventre contre les orties. Que chez elles, à huis-clos, loin des regards, elles fassent sauter l'agrafe et prennent des poses académiques, il y a toujours le sommeil, la fatigue, la toilette et le bain pour m'en donner la raison. Mais le garde-champêtre qui veille dans les bois ne doit pas être tenté de passer son sabre au travers d'une toile pour un délit contre la pudeur.

M. Le Gendre, de Tournai, se soucie peu du garde-champêtre et lâche en plein gazon sa *Naïade*. Elle est au vert, la grosse petite mère, avec une espèce de caleçon de draperie cul-de-bouteille dans les jambes. La tête, commune et poupine, d'un galbe rondelet où furète un nez carlin, s'appuie aux paumes de ses menottes sur l'angle des bras. Cette naïade courte et garçonnette n'a presque point d'âge ni de sexe, et n'étaient le ventre et les lobes de la gorge, on y trouverait la structure d'un éphèbe un peu gras. Il y a dans le torse des potelés sentis et des fossettes amoureusement

creusées. Une sorte de frottis ambré constitue l'ensemble des tonalités. La pose du ventre se poussant en avant dans l'herbe et déterminant dans le dos une concavité qui suit dans sa ligne la convexité du ventre, a quelque valeur; mais la brusque bifurcation de la silhouette — au bas du dos — en deux jambes écartées, pèche outrageusement contre la convenance et l'anatomie, en dépit de la gaze qui déguise le péril. M. Le Gendre, ancien premier prix de Rome à Anvers, nous devait mieux que cette commune et poupotte gourgandine, peinte du reste petitement, sans amour et sans finesse.

M. Schützenberger nous donne à manger dans sa *Baigneuse* de la jolie chair blanche modelée dans de la nacre et plaquée d'une bonne clarté d'aplomb. Il est certain qu'il a sacrifié à la passion du jour et il a fait du décolleté. Seulement, le plus décolleté de sa *Baigneuse* n'est pas ce qu'elle laisse voir, c'est ce qu'elle cache; or, elle cache ses mollets,

et ses pantalons se massent à ses pieds pêle-mêle avec la chemise et les jupons. La demoiselle est, du reste, grande, bien faite, charpentée d'un dessin correct, sérieuse et jolie. Un fond bleu à ramages encadre la baigneuse qui, la jambe gauche repliée sur la jambe droite, penche son buste et tire ses bas. Les attaches de cette aimable personne s'emboîtent avec une souplesse solide, et la ligne de son corps se développe gracieusement. Une bonne clarté satine l'épaule, et les seins, joli bout de modelé tendrement gras, pointent comme des fruits savoureux.

M. Georges Hébert expose aussi des baigneuses. *A la Source* représente de face une assez belle femme dont les jambes sont enroulées d'un manteau rouge, on ne sait pas pourquoi, et qui se fait remarquer par la gaucherie de son attitude. Les chairs, frottées de glacis onctueux, s'ambrent de reflets blonds qui dorent particulièrement la poitrine et les jambes. Une touche plus

hachée semble avoir écaillé à plaisir le grain des cuisses, et la chair, rugueuse et sèche, y paraît crottée de grumeaux. L'aspect général charme l'œil par une tonalité chaude et le rebute en même temps par la maigreur du dessin.

Je me fais un certain mérite d'avoir déniché sur les hauteurs où on l'avait perchée, une petite *Femme endormie* (2733) de M. Jules Thomas. Étalé sur un sofa rouge au dessus duquel drapent des tentures, un corps jaune et nu arrondit en une souple courbure ses épaules et ses reins. L'ombre vigoureuse des fonds, amollie sur la couche en demi-teintes ambrées, rehausse l'or des carnations et s'enlève elle-même — grâce aux blancheurs grisaillées des linges qui se fripent autour des jambes de la dormeuse. Ce petit panneau, de 40 centimètres tout au plus, a des qualités de dessin et attache par une exécution solide et précieuse.

Voici, pour couper sur le plat mollet de la femme, une tranche d'homme que

nous sert M. Roger Jourdain sous les espèces d'un *Gladiateur romain s'apprêtant pour le combat* (1469). Les brunissures de bronze du gaillard s'argentent de luisants sous la lumière qui découpe, en sa nudité mate et sombre, sur un fond gris, son svelte torse aux sèches arêtes. Les valeurs de la chair sont malheureusement trop pareilles à celles du casque et du bouclier posés par terre et patinent d'une même polissure café au lait l'homme et l'objet.

M. Villa s'attaque à une *Jeune fille* et fouette dans une crème pâlotte des chairs qui manquent de sang. Je préfère à cette nudité mal campée et guindée comme une bourgeoise qui remet sa jarretière — la petite servante accorte et brillante qui, dans *Une caresse*, lutine du bout de son doigt rond une perruche jaune. La fille se rougit de tons de framboise, et la perruche se lustre de bleus clairs harmonieusement tranchés sur l'or mat du ventre.

La *Vénus blessée* de M. E. Pinchart

ne manque pas de forme ni de dessin, mais les nus sont peints sans amour, avec une uniformité de valeurs pénible. Je ne sais pourtant rien de plus admirablement varié que les tons de la peau, dans les chairs ambrées aussi bien que dans les chairs nacrées : lustrées de reflets gorge-de-pigeon, les premières décomposent dans leur satins chatoyants la gamme rose de l'aurore; glacées d'or et moirées de soleil, les autres se havanent de la nuance tourterelle ou s'envermeillent des jaunes pâles de la lune à son lever. Le grain s'unit au grain dans une sorte de brillant mat où la lueur se noie sans s'aigretter d'étincelles et qu'une ombre grisâtre, parfois patinée d'une brunissure feuille-morte, baigne aux contours.

M. Th. Parrot n'a pas suivi des yeux, en retenant son souffle, la forme d'une belle fille en son sommeil, soulevant d'un souffle égal sa poitrine comme un flot et reposant, la tête sur les bras, dans une atmosphère imprégnée d'a-

mour et de songe. *Le Sommeil* (2177) ne s'assouplit pas dans une moiteur suffisante. L'on ne sent pas perler à cette gorge la délicieuse petite sueur de la chair au lit. Le tendre gris-souris qui embrume comme une nuée vespérine les nacres de la peau pendant le dormir n'y est pas non plus. Et puis le bras donc ! il a l'ankylose.

Je vous ai servi le dessus du panier des nus et les pêches les plus veloutées : le restant m'a paru un peu bien vert et piqué dans la pulpe. Une nudité n'est acceptable que quand il s'y voit de la religion. Je frissonne quand une belle fille se met nue devant tout le monde : la beauté doit se respecter pour se faire aimer. Je déteste de voir prostituer les nus dans l'art : il faut à ces nus de la pudeur. Et la pudeur, je l'ai déjà dit, ne consiste pas à cacher, mais simplement à ne pas montrer. Une dame qui met ses fesses au vent pour le plaisir de commettre une indécence est tout simplement du déshabillé. Le nu a quelque

chose de la pureté des petits enfants qui jouent chair contre chair sans se troubler. Le déshabillé, au contraire, me fait toujours sentir la femme qui s'étale pour quarante sous et travaille les poses plastiques.

Il ne faudrait que des vierges pour modèles dans les nus.

———

J'ai ramassé en courant une bourriche de numéros et de noms accolés à de grandes diablesses nues et légèrement entachées de ce proxénétisme qui me dégoûte. Ces gens-là doivent avoir l'âme mauvaise, et je respecte trop leur malheur pour les livrer au tigre.

Je voudrais citer pourtant quelques innocents, mais le temps me presse et j'ai là les peintres de la modernité qui frappent à ma porte. Jetons au galop une boule blanche à M. Merle pour sa *Baigneuse* qui sort de couches, à M. Maillard pour sa *Néréide* qui logerait une guérite dans le sillon de son dos, à

M. Mabboux qui file un *Narcisse* macaroni, à M. Sevestre pour une *Léda* de parfumeur, à M. Zo qui égrappe dans son *Rêve d'un croyant*, sur la barbe brune du bon musulman, des nudités savoureuses comme des pralines, à M. Devedeux qui s'enfonce littéralement l'*Epine* dans le pied, à M. Dubouchet qui peint une *Nymphe écho* sans l'avoir jamais vue, à M. Durangel qui distille dans la brume crépusculaire un *Rêve* qui se voit encore beaucoup trop, à M. Duval qui arrange en tableau la fable du *Berger et de la Mer*, à M. Erpikum qui ponce une *Andromède*, à M^{lle} Ferrère qui s'égare — bien loin — sur les pas d'une *Chasseresse*, à M. Bouvier qui suspend à des lianes et berce sur une guirlande de fleurs un *Printemps* maigriot, etc.

Je demande pourtant la permission, avant de quitter le monde éblouissant du nu, d'intercaler ici la description d'une

figure nue de Courbet dont on a peu parlé à Paris et qui a fait grand bruit l'an dernier au salon de Bruxelles. Courbet est un des grands peintres du nu, et ses toiles — bien vues — sont des leçons. En choses d'art, il vaut mieux, au surplus, dogmatiser avec le pinceau des maîtres que du crû avec la plume du critique.

Deux toiles de Courbet.

La Source me présente une jeune femme qui, séduite probablement par le silence de l'heure et la fraîcheur du lieu, a quitté ses habits pour se plonger dans la claire fontaine. Il me suffit : je ne veux rien savoir de ses habits. L'endroit est si mystérieux que le garde champêtre n'y passera pas. Hâlée de brunissures, sa tête détache de la roche ardoisée un profil robuste sculpté à grands éclats dans la pâte rustique et cuit aux joues de tons de brique sous lesquels mousse le sang. Le bras droit,

tendu vers une branche qu'attire la main, se dérobe à demi derrière la tête qui cache aussi une partie de l'épaule. Abaissé vers la transparente naïade qui ondule au bas du tableau, le bras gauche se déploie dans une ligne que les doigts ouverts, en train de lutiner les filets des cascades, terminent par une efflorescence rose. Elle n'est pas assise précisément sur les roches, mais appuyée du côté droit, dans une attitude hardie qui muscle sous le poids du corps la jambe gauche et ne laisse voir de la droite que le gras du mollet et les chevilles. De la main qui se pend à la branche elle se balance au doux rhythme de la cascatelle bruissante à ses pieds, et le peintre l'a saisie dans le penchement en arrière de son corps ployé par une courbure au dos. A fils diamantés, perlés de gouttes qui roulent dans une bruine, la source coule sur le roc brun avec des moires tranquilles écrêtées d'aigrettes vives. Plus bas, dans une excavation, l'eau tombe et se fait dormante, avec de

petits bouillons qui la gaufrent de frémissements argentés. C'est dans cette eau que la femme baigne son pied et reflète aux plis de l'onde qui se ride, dans une transparence empourprée de roses tendres, ses formes et ses chairs.

La Source est une vivante et savoureuse idylle, toute humide des fraîcheurs perlées de l'onde. D'une tonalité grise où les clartés s'éteignent dans la pénombre, elle a la fermeté de pâte, la puissance de touche, la variété de tons et le voulu qui caractérisent les anciens. Cette merveilleuse brosse du maître franc-comtois donne aux reliefs de la figure, dans le beau paysage mouillé qui mêle autour d'elle la pierre à la verdure, une accentuation originale et hardie. Je songe, en la contemplant, aux truculents morceaux de peinture, d'un jet si souple et d'une pâte si abondante, que la verve des grands flamands enlevait à la force du poignet. Cette femme sur son rocher est tout à la fois de la peinture par sa grasse vie moite et de la

sculpture par la dureté de ses chairs et la cambrure robuste de son attitude. Et pourtant, on ne peut s'y tromper, c'est bien de la vraie chair à bonnes fossettes et à plis drus que le peintre a modelée sur cette superbe charpente développée sans busc dans la liberté de nature. Le corps se meut avec aisance ; le bras, d'un trait souple, dessine une rondeur qui s'enfle au coude et se fusèle à la main ; d'une courbe abondante et pleine, la jambe a le gras et le potelé de la vie ; le derrière surtout, lobé en contours que le roc froisse à peine, déploie, dans sa carnation rougeoyante sur les bords, une morbidesse extraordinaire. Sobre et nette, la touche de Courbet met partout des valeurs exactes, fondues en localités harmonieuses, et détache avec une sûreté qui ne faillit jamais, les plans et les saillies. J'aime moins le dos de la femme, strapassé dans un resserrement de carrure qui en étrangle l'ampleur, mais peint avec une éblouissante fraîcheur de coloris. — Quelle ma-

gistrale onction encore dans les stries d'eau dont s'égratigne la pierre sur ses mousses luisantes! Quelles exquises finesses dans cette ombre brune du roc, écaillée de grattés gris et plaquée au couteau de clottes saumon qui me rappellent involontairement la cuisse velue du *Faune* de Van Dyck! Quel nerf! Quelle énergie! Quelle saveur! Et quelle unité dans toute cette superbe exécution! A gauche, derrière la roche, en opposition avec le feuillage sombre des premiers plans, un coin de paysage vert pâle, coupé d'un arbre renversé, baigne dans l'air et la clarté. Je ne connais rien de plus frais, de plus enchanteur et de plus lestement enlevé : c'est fait de rien — de glacis et de frottis.

Courbet est le peintre solide; ne cherchez pas la grâce dans sa *Source* : elle n'y est pas. Ses grosses femmes, blocs charnus et splendides, ont tout de la femme, excepté ce qui fait la femme, la lumière intérieure. Elles n'ont jamais aimé, pas méchantes,

mais pires, je veux dire bêtes, du reste honnêtes en dépit de leur nudité et chastes parce que Courbet les peint chastement. Voici encore la *Dormeuse*, une vigoureuse et saine fille corsée de rondeurs appétissantes. Elle dort ou plutôt elle sommeille, mais dans ses yeux nul songe ne fait palpiter la blancheur de ses ailes. C'est à peine si l'on voit sur ses traits les langueurs du repos. La tête est, du reste, magnifique de coupe et de galbe : encadrée de cheveux châtains, elle se renverse sur un coussin rouge sombre et s'attache finement à l'épaule. Un souple et vigoureux dessin enferme dans une silhouette mouvementée le corps qui repose sur le flanc, étalant dans cette attitude les seins dont l'un s'entrevoit seulement au bord de la silhouette et dont l'autre retombe pointé au bout de lueurs roses ; le ventre qui s'arrondit dans une courbe ferme et grasse ; les reins dont la ligne, trop développée, forme le point culminant de la figure, et enfin les cuisses

placées l'une sur l'autre avec des rebondissements de chair délicatement marqués. Un rideau vert foncé, mêlé à gauche au rouge du coussin et à droite au gris des fonds, fait avec ce rouge et ce gris la dominante de la tonalité. La *Dormeuse* est traitée sobrement dans un jour gris qui répand sur la chair des tons neutres savamment étouffés. Rien d'intéressant, du reste, comme l'exécution de cette petite toile (à peu près 60 centimètres sur 40). On suit avec amour le pinceau ; la touche a la justesse, le moëlleux, le voulu. Joli morceau, le ventre est travaillé à petits coups qui le modèlent de plans et de méplats. Une fine transparence rose borde les contours et nuance aux reliefs les gris. Pas d'empâtements d'ailleurs : la couleur semble avoir été posée du premier coup au ton.

Courbet traite la femme comme le paysage, par plans solides. Dès que j'ai vu une de ses femmes je la connais : elle n'a plus rien à m'apprendre. Point trou-

blante, elle n'a rien d'énigmatique et je n'ai pas peur en la voyant.

.

La parenthèse close, j'ouvre la porte aux peintres de la modernité.

———

VIII

Je ne connais que deux grands peintres de la femme dans ce siècle. C'est A. Stevens et F. Millet. Des deux pôles où ils se sont placés pour la voir, ils ont résumé dans leurs deux manières de la comprendre les deux bouts de la femme moderne. Entre ces extrémités, nouée par la chaîne des intermédiaires, la condition de la femme se développe toute entière. Exaltée chez Stevens au niveau de l'intelligence, elle descend chez Millet au rang de la bestialité. On sent chez la femme de Stevens l'effort des hommes qui l'ont poussée jusque-là, et chez la femme de Millet, les attaches de la nature qui ne lui ont pas permis de monter. A travers le changement des positions, comme deux sœurs jumelles dont l'une est partie pour la ville et dont l'autre est demeurée aux champs, elles se tiennent la main et forment les joints

de la famille féminine. La syrène élégante de Stevens est sortie du bloc abrupt de Millet. On voit mieux le point d'arrivée par l'étude du point de départ, et Stevens complète Millet.

La femme de Millet, trempée dans le sang des campagnes, s'épaissit sous la rude enveloppe que la terre met à ses enfants : à demi-corps enfoncée dans les labours, elle participe de la grande vie animale comme les vaches et les bœufs et s'entoure jusqu'à la mort des langes massifs de son berceau. Elle est la laitière qui enfante et qui nourrit, et sa poitrine abreuve d'un lait pur une race dure comme elle. La sève qui fait pousser les pommes de terre coule dans sa veine robuste et corse de contours épais son torse librement caressé par les vents et les soleils. Millet m'ouvre le seuil véritable du premier Éden : la grande matrice Ève devait ressembler à ses génisses fécondes. Ève, sortie de la terre et maçonnée dans la boue, avait la vastitude des montagnes, et ses ma-

melles se groupaient à sa gorge comme des bois sur des pentes de rochers.

La femme de Millet est avant tout la mère : les flancs qu'il lui donne se sont élargis dans les couches, et des mains d'enfants ont tapoté ses robustes seins. Elle est l'Ève féconde et nourricière des champs, avec quelque chose de doux et de farouche en même temps qui la fait ressembler à un symbole. Millet groupe ses femmes comme des cariatides : il leur donne l'allure énigmatique des mythes et il y a de l'éginétique chez lui.

Alfred Stevens, lui, prend la rude pâte du peintre Millet et la sculpte à grands coups. Il part de l'Ève rustique pour arriver à la Galathée mondaine. Il tord les seins de cette Astarté calme et y plonge le coin de l'homme. Le ventre chez ses louves est infécond : il lui ôte l'ampleur sacrée et le fait souffrir par l'absence de l'enfant. Cette veuve n'a plus dans ses jupes l'odeur de la bouverie, mais les muscs dont elle se cou-

vre exhalent autour d'elle des vertiges. Elle est le côté noir de la femme dont Millet reproduit le côté blanc. De même que la femme de Millet est la maternité, la femme de Stevens est l'amour. Innocente, elle s'assied au banquet pour mordre les fruits. Un jour l'illusion fuit, elle reste encore, mais c'est pour manger les écorces. Quand enfin la nuit vient, elle se dresse vengeresse vers les hommes et leur tend avec un rire amer la coupe de son fiel.

Le peintre l'émancipe dans une sorte de virtualité passionnée où elle est à la fois l'ange et le démon et qui complique le corps d'une âme. Millet accouple la femme à l'homme, et Pan, dans les bois, fait à ses noces de chair des orchestres de flûtes et de zéphyrs. Stevens fond dans des caresses de feu les âmes et éparpille au dessus des libres hymens du cœur, pêle-mêle avec les amours ailés de Vénus, les diables cornus de Lilith. Il y a chez Millet pour tapis des landes de trèfles où l'on se caresse

à la manière des lapins et chez Stevens pour gazons, des tapis où l'on taille la pomme avec des couteaux d'or. Boucher ni Mignard, d'ailleurs, n'ont rien à voir ni chez l'un ni chez l'autre : ils ont horreur du joli et personne chez eux ne fait la bouche en cœur. Millet comme un pontife demeure serein. Le front penché vers les labours, il moule ses femmes dans une placidité intense qui ne pleure ni ne sourit. La gaîté du penseur profond ne dépasse jamais un petit coin de la toile et s'y éjouit par échappées, dans un rayon de soleil, avec les poules et les moineaux. Stevens, aussi sérieux, mais plus souple, entrebaille parfois la bouche de ses sphynx lans un sourire; mais ce sourire est comme une crevée de soleil sur des abîmes. Ils ont du reste, trop le respect de leur art pour le faire rire.

Le rire dans le masque humain a la difformité d'un coup de pouce : la bête s'exhilare par ce baiement. Le rire, d'ailleurs est un état violent entre la fu-

reur et l'épilepsie. Pasquin et Tabarin s'esgouffant de rire font la parade devant des ventres déboutonnés et non devant des esprits.

La femme de Stevens a une odeur d'homme, et sous sa gorge se cache une morsure. Elle serait au cloître, comme Lélia, pour y rugir sa douleur, si le cloître existait encore. Sa misère est de rester attachée, par des fibres en sang, à l'effroyable monde qu'elle trompe et qui l'a trompée. Elle y mourra d'ailleurs, Madeleine non repentie, car c'est là qu'elle s'est sentie vivre pour la première fois.

La femme de Millet ne vit pas, elle fait vivre. Celle de Stevens vit, mais elle donne la mort.

L'atmosphère de celle-là est rafraîchie éternellement par les vents et baigne dans le grand ciel ouvert. Celle-ci, au contraire, noyée dans une atmosphère de poisons, s'étouffe dans le mystère, la douleur et les parfums. L'une s'étale à la clarté dans une demi-nudité

inconsciente ; l'autre cache sa nudité au fond de ses robes et la montre bien mieux. Chose terrible ! Elle est habillée.

Ève est nue.

Alfred Stevens et Millet ouvrent à leurs femmes, du côté de l'inconnu, des projections formidables.

À deux, ils posent le problème de la femme et la campent dans l'attitude du sphynx antique.

Le monde de la femme touche, du reste, par tant de points au monde de l'homme que peindre la femme c'est nous peindre nous-mêmes, du berceau au tombeau.

Ce sera la marque caractéristique de l'art dans le siècle de s'être initié par la femme à la vie contemporaine.

La femme sert actuellement de transition entre la peinture du passé et celle de l'avenir.

Millet expose une femme ; Stevens n'expose rien. Je le regrette d'autant plus qu'une exposition où ils ne figurent pas tous les deux est incomplète.

J'analyserai d'abord la femme de Millet et je demanderai ensuite de tailler pour Stevens, comme je l'ai fait pour Courbet, un petit coin dans mon salon.

Une *Femme battant le beurre* : voilà le tableau de M. Millet. Nous sommes dès le titre en pleine réalité : on a l'odeur de la baratte dans les narines. M. Millet ne cherche pas plus les noms de ses tableaux qu'il n'en cherche les sujets. Un sujet ne doit représenter qu'une chose et ne peut avoir qu'un nom. M. Millet prend ses sujets comme ils lui viennent, et ses noms comme ils viennent à ses sujets.

La femme est debout dans le milieu de la toile, les deux mains au pilon de bois et tassant le beurre dans le fond de la baratte. Solide et charnue, elle se campe sur ses jambes un peu écartées et travaille les bras nus. Elle ne regarde ni à droite ni à gauche ni en haut ni en bas : elle ne voit que ce qu'elle fait. Le soleil a cuit la pâte épaisse de ses joues comme de la brique et gratté

d'écaillures la peau de ses bras. Cette grosse chair pierreuse et gercée, sur laquelle les hâles ont fait des couches superposées, se durcit visiblement de callosités et s'entasse comme de la terre mêlée à de la pierre. Une ossature vigoureuse et presque virile dessine sous le cuir effrité de la peau ses attaches et ses nodosités. Le coude, sec et rouge, se casse dans une arête anguleuse que le modelé ne dissimule pas, pas plus qu'il ne cherche à poteler la gorge et le cou. Il fut un temps peut-être où la chair, abondante et fleurie, arrondissait ses bourrelets le long de cette charpente ; mais les gras se sont fondus aux labeurs, et juin a effrité ses polissures. La tête, plaquée de grumes et piquée de trous comme un vieux plâtre déterré, mêle dans une bouffissure sèche le front, la bouche, le nez et les yeux. Les plans, accusés par méplats saillants, semblent tailladés dans du marbre, et les yeux y sont indiqués comme ces coups de pouce qu'on enfonce dans

l'argile. Les sueurs poissées, les coups de soleil, les transports du sang au cerveau, gonflant et repoussant, durcissant et martelant la face, ont abouti à ce masque mafflu et couperosé. Le corps a subi la même solidification, et les lignes puissantes de la silhouette se tendent d'un cuir épais où le sang s'est coagulé.

La femme de Millet est vraie comme la nature ; la grande vie sommeillante de la bête l'appesantit quiètement ; elle rumine son existence. C'est l'ouvrière par devoir et par habitude : elle travaille, enfante et nourrit.

Millet est un puissant praticien : il pétrit ses femmes dans une pâte grasse qui semble avoir été cuite au soleil. La *Femme battant du beurre* — avec ses mains calcinées, ses bras rôtis et ses joues crevassées, a une solidité d'exécution singulière. Sous l'épiderme lézardé le sang roule à flots, et çà et là, comme une mousse qui pétille, fouette à la surface rousse des bouil-

lons écarlates. La brosse caresse ces épaisses charnures rustiques avec amour, les grossit, les allége, les assouplit et les alourdit, sur un fond de pâte brune où s'allument des tons vifs. Et quel dessin ! Quelle solidité dans l'assiette de la figure ! Quelles délicatesses de détails dans cette ampleur des ensembles ! Comme les plans sont à leur place ! Quel art de donner à tout le caractère et la vie ! Voyez, par exemple, ces grosses mains pattues et boudinées ! Le doigt, croqué de phalanges qui craquent malgré leur solidité, bouge, joue, tient sa place dans la physionomie de la figure. Millet sculpte un poignet et une cheville avec la verve qu'il met à tailler sa silhouette générale. Tout se tient par une corrélation étroite dans ses figures et se groupe dans la lumière et dans la mesure qu'il faut. Chaque touche est sentie, voulue, préconçue : il ne laisse rien au hasard. Millet pense en peignant et il moule sa peinture sur l'antique. Ses femmes ont des grandisse-

ments étonnants dans leur réalisme; elles ne sont plus des vachères ni des porchères ni des filles de ferme ; elles sont le travail, la sueur féconde, la maternité robuste, la glèbe. On voit en elles l'incarnation de la vieille Cybèle descendue des paradis et métamorphosée dans le corps d'une paysanne. Leurs blocs épais, devenus types à force de style, ne sont plus même du réalisme : ils sont de l'idéal sain, robuste et vrai : — le seul qui appartienne à l'art.

La *Femme battant du beurre* se détache des fonds avec la sévérité et l'héroïsme d'une cariatide. Un jupon bleu de grosse laine moule lourdement ses hanches, et sur son ventre, lobé pour la maternité, son tablier gris plisse comme une draperie grecque. A droite, dans le fond, une porte s'ouvre sur l'étable, et une baie encadre une échappée de paysage vert.

Millet est un voyant : il a la naïveté dans la simplicité.

Stevens aussi est un voyant : mais il

a la naïveté dans le raffinement. Il est corrompu et vierge, comme un homme de cinquante ans qui aurait son cœur de vingt ans. Il aime et pardonne. Je vois dans ses tableaux une âme, qui est la sienne, mêlée à l'âme de ses modèles. Permettez-moi de vous le montrer tout entier dans deux toiles dont l'une est l'aube et l'autre le midi de ces femmes qu'il a faites si adorables et si passionnelles : je veux dire dans le *Printemps* et dans la *Femme à la campagne*.

Deux toiles d'Alfred Stevens.

Le *Printemps* est une peinture tendre et robuste, tendre surtout, devant laquelle l'âme sent dès le premier instant l'ineffable frisson du beau. L'exquise coloration répandue en tous roses, blancs et bleus sur cette toile de grâce, d'amour et de poésie, fait flotter devant l'esprit les mirages d'un songe charmant. La première fois que j'ai vu le *Printemps*, il m'a semblé qu'une fenêtre

s'ouvrait tout à coup à mes yeux sur l'aube et la jeunesse. N'est-ce pas l'aube, en effet, cette délicate tête de vierge et d'enfant, baignée du flot mystérieux que le printemps roule dans l'air et pétrie, en sa blancheur nacrée, des pourpres de l'aurore?

Je l'avais vue quelque part dans un songe, éblouissante et pure, plus vague peut-être et encore mêlée à la nue dont la voilà sortie. Douce forme aux contours chastes, elle est descendue du songe où je l'ai connue dormante, et comme un beau lys, droite et légèrement fléchissante, je la vois, je l'admire et je l'aime, réalisation d'un tendre rêve. Elle est composée de toutes les pudeurs, de toutes les candeurs et de toutes les grâces : sa svelte personne, enfermée en courbes onduleuses comme l'eau dans les plis d'une robe qui semble palpiter, profile sur les teintes pâles d'un ciel d'avril une ligne qui se gonfle et se creuse avec émotion. O symbole rayonnant! C'est le printemps en elle,

sur elle et autour d'elle que je salue, que j'aspire, qui m'éblouit et que j'entends murmurer dans cette tendre apparition : de sa robe s'élèvent des chants de nids ; des brises s'échappent de ses cheveux, et l'haleine de sa lèvre a l'odeur des premières violettes. Et comme elle est bien vivante ! Quelle jolie santé rose colore ses menottes et son cou ! Qu'elle est loin d'être la bulle de savon irisée que l'idéal des keepsakes souffle en contours féminins ! Ce n'est pas une déesse ; ce n'est pas même un ange : c'est une jeune fille qui demain sera femme, qui le sent confusément au frémissement de ses lèvres sous les baisers de l'air, et dont le cœur, déjà tressaillant, s'ouvre parmi les ivresses de la terre amoureuse à tous les vagues rêves qui font une auréole sur la tête des jeunes filles. N'est-ce pas un petit rêve aussi qui, sous la gaze de sa gorgerette, précipite les bouillons rosés de son sang et met dans toute sa mignonne attitude de pensionnaire ce divin émoi plein de rougeurs ?

Autour d'elle, les pommiers jettent leur neige odorante, et les cerisiers, comme des mouches blanches à pattes roses, secouent des pluies d'étamines et de pistils. Le pommier parle d'aimer; le cerisier parle d'aimer. Blottie sur son épaule, une colombe gonfle sa plume qui frémit. Et la colombe semble dire avec un long roucoulement plaintif : « Maîtresse, petite maîtresse rose, dis-moi, pourquoi ta robe frémit-elle au corsage et fait-elle en s'agitant des plis qui se moirent? J'aime, moi, je suis aimée, et ma vie est amour. En un long rêve, bercée jusqu'à la mort d'extase et de félicité, je vis ma vie parmi les fleurs, au soleil, sous la plume de mon ami. Écoute les nids : tout s'appelle. Vois le ciel : la nue est une vaste couche nuptiale. Vois la terre : l'ombre même adore le jour. » Ainsi, dans l'enchantement de la saison souriante, elle passe, elle songe, elle aspire, ombre pâle et troublée. Aime-t-elle? Point encore, je crois. Mais bientôt viendra l'heure. Elle tres-

saille ; elle a peur ; elle rougit ; elle semble dire : « Je voudrais. Mon Dieu ! si c'était vrai, mais je n'ose croire ! » Tout cela la rend adorable, avec un charme d'attendrissement qui fait pleurer.

Elle a seize ans ou dix-sept ans au plus. Le moule virginal où dort, dans l'aube et la rosée, son âme timide, gonfle déjà de naissantes rondeurs sur lesquelles on voit brider la robe. Dans un contour un peu grêle encore, l'épaule commence à dérouler les fuites d'une ligne qui est sur le point de se remplir. Ce qu'on aime à voir surtout, c'est, au-dessus de la collerette, le potelé poupinet du cou, avec sa carnation légèrement brunie sur laquelle tranche, à la nuque, le blondissement des cheveux plantés bas et relevés à travers un brouillard de méchettes folles jusqu'au haut de la tête. La figure entière a, d'ailleurs, la fraîcheur savoureuse de la framboise sous bois; la bouche entr'ouvre son bourrelet vermillonné sous je ne sais

quel frisson qui la plisse et la fait luire. Une paillette rouge, comme une gouttelette de sang, pique les lèvres, les narines, le coin de l'oreille et se noie sur les joues dans une ombre purpurescente. Ainsi tout me révèle le trésor de ses grâces éclosantes. Ses mains elles-mêmes, rondes et creusées d'une ombre de fossettes, ont ce commencement d'empâtement qui donne à celles de la femme je ne sais quel charme gras qui fait désirer d'en être chatouillé. Elles se nuancent aussi de la délicate teinte blonde de la fleur du pêcher — sur laquelle plus tard l'or des bagues tranchera superbement. Mais l'enfant n'a ni bagues ni colliers, rien qu'une marguerite qu'elle effeuille, comme ont fait toutes les femmes, et dont elle cherche à savoir le secret qui la fait soupirer.

Le *Printemps* est la fleur de poésie d'un poète qui aime, d'un peintre chaste qui tressaille devant la nature, qui a peur de son œuvre et qui s'agenouille devant le modèle. Je n'ai vu que chez

les anciens, chez Hemling peut-être, une pareille candeur de ligne, une semblable naïveté d'exécution, une si grande simplicité de faire et de rendu. Van Eyck eût peint dans cette attitude sa vierge et on l'eût adorée dans les temples. Il ne lui manque qu'un nimbe d'or, remplacé, du reste, par la couronne argentine que le matin tresse à ses cheveux lustrés d'or et parés d'un bleuet, d'une marguerite et d'un coquelicot.

Toutes les allégories printanières, déployées à grand écart d'ailes sur fonds de bois et de ciels, ne sauraient exprimer ce que dit chez cette vierge attendrie le petit doigt croqué de la main qui tient la fleur. L'œil brillant de lueurs intérieures, la lèvre allumée d'un feu rose, les cheveux doucement frémissants comme une nuée, le pli naïf, simple, antique de la robe, tout me parle de jeunesse, tout me chante les premiers matins, tout me semble exhaler le printemps, le parfum, la brise, l'amour, le songe.

Vision par la grâce, la transparence de l'âme et l'éblouissement partout répandu. — réalité par le corps entrevu, le contour qui s'achève et le sang roulant à pleins flots, il me semble que le peintre a rêvé cette riante idylle à l'aube, dans le thym et la rosée. Quelle poésie ! Et surtout quelle grandeur en cette grâce ! Ce n'est pas une jeune fille, c'est toute la jeune fille — avec le rêve éternel qu'elle caresse sur le lit d'azur de ses illusions.

Que dirai-je maintenant de l'arrangement de cette adorable rêverie ? Une tendre et blanche lumière, brouillée dans les transparentes gazes du matin, baigne la figure de clartés opalisées. L'esprit monte dans cette nuée jusqu'aux urnes éternelles qui d'en haut versent les saisons à la terre. Le peintre, d'un pinceau moëlleux, tendre et gras, a travaillé ce divin ciel gris-bleu à petites touches serrées et naïves. Au loin une tourelle de château au toit ardoisé coupe de ses murs écaillés la ligne de

l'horizon. C'est là, c'est en ce nid sévère, embelli d'elle, que la songeuse, le soir, prie à deux genoux le bon Dieu de lui pardonner ses péchés du jour.

L'exécution de toutes ces choses est attendrie, et la touche, d'une finesse, d'une sûreté, d'une application si magistrales, semble avoir eu des peurs, des effarouchements, des reculs, des tremblements, comme si l'esprit du peintre s'était tout à coup troublé devant le mystère insondé d'un gouffre rose. Voyez la figure : quelle crainte de déflorer cette pulpe ! Quel respect de cette fraîcheur ! Ainsi de la robe, un bijou de modelé, de dessin, d'iris moirées ! Toute pleine d'une électricité contenue, bleue avec des reflets argentés, pareille à ces robes tissées d'avril qui sont la scintillante parure des princesses charmantes, elle enferme en sa gaîne la forme de l'enfant et tombe sur un gazon diapré d'étoiles rouges et or à larges plis frissonnants.

On a assez sottement reproché au

maître d'exagérer l'importance du costume de ses femmes ; mais cette critique est si peu sensée que loin de constituer une faiblesse, elle est une des supériorités d'Alfred Stevens. Avec son admirable intelligence du monde féminin et cet amour qu'ont pour les moindres bibelots caressés par la femme ceux qui la sentent profondément, il a compris qu'elle n'existe pas seulement dans sa nudité, mais encore dans tout ce qui la revêt, la pare, la touche et l'approche. Le boudoir, le salon, les petits refuges mystérieux où elle dérobe sa faiblesse et ses charmes, sont, en réalité, aussi pleins d'elle, aussi pénétrés de sa grâce, aussi parfumés de son adorable odeur que sa chair elle-même. Tout l'essaim rose qui lutine dans les plis de sa jupe et les gazes de son corsage les habite encore et reflète encore les lueurs roses de sa chair, quand elle les a jetés au pied de son lit ou accrochés à sa garde-robe.

Je n'ai jamais vu, pour ma part, les

objets qu'elle a parfumés de son toucher sans éprouver comme devant elle-même l'enivrant vertige de sa présence. A plus forte raison, rien n'est troublant, par suite de cette très réelle transfusion, comme les parures avec lesquelles elle m'apparaît et où elle transvase sa vibrante et nerveuse vitalité. La femme imprime à la robe qu'elle revêt jusqu'à sa pensée intime et son humeur habituelle; telle manière de serrer les plis de la jupe ou de les déployer livre le secret que son œil et son front ne livrent pas toujours. Les gazes et les dentelles font au-dessus d'elle des solutions d'énigmes qui laissent plonger aux derniers remparts de sa vie si pleine de réticences, de faiblesses et de forces passionnées.

Tantôt la cassure droite, maigriote, sévère même de l'aimable sévérité de ce qui est virginal, évoquait à l'esprit devant la robe bleue du *Printemps* toute une aube de candeurs. Le lobe d'un ventre à peine nubile enflait d'un contour indécis le bas du corsage.

Voici maintenant la parure, plus savante en son désordre, de la femme qui a vu décroître sous le nuage trouble des déceptions l'astre matutinal des jeunes filles. Le pli de la robe, plus menu et presque fripé, me montre je ne sais quoi de chiffonné qui me fait penser à l'homme, aux fièvres, aux nuits. La couleur elle-même a changé : ce n'est plus l'azur lamé d'argent des avrils où croissent sur terre les pervenches et dans l'âme les songes; l'or brûlé des blés en août paillète de reflets presque enflammés une soie jaune. Je crois découvrir dans cette chaude nuance le feu d'un corps ardent passé déjà au brasier de l'amour. Voyons, du reste, ce que dira la figure. Quel abîme entre la fraîcheur pourprée du *Printemps* et cette pâleur marbrée aux tempes des bistres de la vie ! J'avais bien vu : l'âge des marguerites qu'on effeuille est passé. Celle-ci les a toutes effeuillées. Elle y croit peut-être encore ; mais le dernier pétale est tombé de ses mains. Plus

rien, a dit la fleur. Elle semble dire : Toujours! Encore! Toute une jeunesse passée à aimer jette des ombres traversées de lueurs sur cette vigoureuse et maladive figure. N'est-ce pas que ta lèvre, dans un doux frisson, sentit passer l'haleine du bien-aimé? Mais la lueur divine qui flottait sur le couple enlacé du matin s'est changée le soir en affreuses ténèbres où tu ne t'es plus reconnue toi-même. Et pourtant, dans ce nid d'ombre et de verdure où tu te promènes, esprit tendu vers le recueillement, est-ce la voix du passé qui gémit à ton oreille, ou bien, comme une lyre lointaine, entends-tu dans l'air les murmures consolateurs de l'avenir?

Cette dame qui, *A la campagne* (c'est le nom de la toile), regarde passer avec un attendrissement proche des larmes, dans une ombre pleine d'ivresse, le vol de deux papillons, elle n'est plus jeune ou plutôt elle commence à l'être. Elle a trente ans,—cet âge où la femme vit une vie nouvelle, aspire, rêve, oublie, tend

les bras à ce qui va la perdre ou la régénérer. Du reste ce n'est pas une pleureuse d'élégie : elle ne connait pas Ophélie, et elle n'a pas rêvé de confondre sa chevelure aux saules de la rive. Elle est bonne, simple, franche, et cela l'a perdue dans ses amours, ni belle ni jolie, admirable de regrets et d'espérances. Toutes les agaceries des syrènes roulant l'œil et poussant des soupirs derrière des éventails ne doivent point valoir l'étreinte de cette maîtresse sûre et dévouée. Large et forte, le vêtement qui la couvre révèle une superbe poitrine, des seins d'honnête femme et des reins puissants.

Alf. Stevens a développé ce poème avec la grâce, la poésie, l'admirable entente du cœur qui ont présidé à son *Printemps*. Un taillis, un banc, deux papillons, une femme, voilà toute la scène. La dame se détache avec netteté, d'un trait accentué, du massif sombre sur lequel tremble le vol des papillons. Quel art dans la manière

d'asseoir les figures sur les fonds! La jeune fille du *Printemps*, à peine fixée sur un ciel onduleux et mouvant, avait, si j'ose dire, l'incertitude éthérée de la sylphide. Celle-ci, au contraire, femme aux contours abondants, s'attache comme une réalité splendide au sol et prend sur la terre une place qu'elle a tant méritée en souffrant. Elle marche; encore un pas, elle sera sortie du cadre. Quel recueillement dans ce pas qu'elle fait! Elle marche autant dans le songe que dans l'herbe. Abandonnée sur l'épaule par une main à moitié gantée, l'ombrelle ouvre au vent son pavillon tendu de rose. Tout cela peint avec une largeur, une sobriété, une finesse de valeurs et une harmonie admirables — dans une gamme de tons qui se dégradent, se fondent et se dédoublent. Le jaune de la robe, coupé par des mousselines dont la blancheur en tempère l'amertume, se meurt dans le cou où il laisse un reflet, passe à la chevelure où il rougeoie dans la rousseur des

bandeaux et se fait rose, avec un tendre rappel dans l'ombrelle.

Or, d'où vient toute cette perfection?

Du talent et aussi du respect.

Alfred Stevens est un religieux devant l'art.

IX

La peinture de femme ne compte au salon qu'un très petit bataillon. M. Jacques Maris expose une *Jeune femme lisant une lettre.* Cette petite femme, solidement peinte, se détache harmonieusement, en robe brune très décolletée, d'un fond vert-foncé, dans une demi-teinte grise qui alourdit un peu trop le modelé de la figure. La *Liseuse* de M. Toulmouche n'a pas de volume et manque de sang. *L'heure du rendez-vous* du même artiste vient de sonner pour une petite femme qui l'accueille en souriant. Le bras gauche est mal pendu, et la robe bleue, bordée d'hermine, n'a pas d'électricité. M. Toulmouche satine gentiment, sans souci du dessin, sur des bustes qui se moquent de la nature, de jolies petites chairs havanées et poupines qui pèchent par l'uniformité des valeurs. M. Steinhardt a bien assis sa

petite dame dans sa *Rêverie*. Enfoncée dans les coussins du fauteuil et les jambes croisées, elle cache à demi sous un éventail sa tête sèchement modelée et laisse passer au bord de sa robe blanche, sous des volants fripés de menues cassures, le bout verni de sa bottine. Une demi-teinte réussie glace de tons ardoisés, derrière l'éventail, le buste, le visage et les bras et ne baigne pas assez les accessoires du fond. M. Steinhardt a dans les doigts le dessin de la femme, mais il la peint sèchement dans une pâte que les moiteurs de la peau et les potelés du vêtement n'amollissent pas.

M. Eugène Verdyen sent la femme et la sent dans son côté passionnel. Sa toile des *Apprêts*, plus simplement enlevée, aurait quelque chose des sphynx de Millet et de Stevens. Il a pensé une figure et il a composé une scène. La femme, débarrassée de la soubrette qui lui met une épingle à la robe et isolée dans un tableau moins large, eût con-

centré la lumière et l'âme sur elle-même. En même temps que M. Verdyen cherche le côté passionnel de la femme, il cherche son côté rond. Il veut la passion, mais avec la beauté. La dame des *Apprêts* est véritablement belle, grande, solide de poitrine et cambrée des reins. Debout et la gorge dressée, elle s'attache au poignet un bracelet et regarde devant elle sans voir. L'œil, petit et bridé par la paupière, darde un feu aigu comme un trait. Un léger sourire plisse les coins de sa lèvre mince et gonfle d'un frisson ses joues pâles. Je la tiens pour une fine mouche; mais je crains que l'artiste n'ait trop pressé du doigt la touche. En art, il faut vouloir moins pour arriver à plus. Si vous me racontez entièrement une figure, mon esprit n'a plus rien à y voir et je passe. M. Verdyen me fait l'effet d'en vouloir à la petite femme qu'il peint, tant il cherche à me persuader qu'elle est abominable. Me voilà donc averti : je la connais. L'illusion pour moi n'existe plus. Or, le

tableau tout entier est dans l'illusion qu'il produit.

M. Verdyen possède certainement le talent qu'il faut pour réussir dans la peinture moderne : les *Apprêts* ont un réel succès au salon et j'y applaudis. Il lui suffira de *vouloir* moins et de moins subir l'influence du modèle pour prendre place au premier rang.

Les *Apprêts* datent, du reste, d'au moins deux ans et portent dans l'ensemble le caractère d'une certaine inexpérience qui a du charme. Une double lumière qui marie à celle du jour tombant le rougeoiement d'une lampe à globe dépoli aigrit, du côté du jour, d'une touche sentie, la figure de la dame et plaque, du côté de la lampe, sa silhouette d'une tranche rouge. Le mouvement des bras arrondis vers la ceinture fait penser à deux branches flexibles qui se courberaient l'une vers l'autre et mêleraient au bout leurs fleurs ou leurs fruits. Les mains, grasses et potelées, s'attachent flexiblement aux

poignets et ouvrent, comme un papillon qui bat de l'aile, leurs doigts nacrés et frémissants. Des tulles roses, bouillonnés par dessus de mousselines blanches, bouffent en volants chiffonnés sur un beau corps solide, et, noyés dans les plissés de la dentelle sur la gorge, s'é**chancrent** aux épaules qu'ils laissent nues. La clarté des chairs et l'éclat des mousselines, relevés encore au corsage et sur le devant de la robe de frais bouquets de jasmins, s'enlèvent sur fond brun avec fraîcheur et harmonie. On voit partout que M. Verdyen aime la femme et la veut : il y a des caresses dans son pinceau ; mais il la caresse trop. Il a, du reste, de la conscience, de la volonté, du tempérament, et il sait peindre.

M. Richter façonne la femme à sa manière et la cloue, poupinette de bois, sur des talons Louis XV au milieu des chatoiements de ses petits appartements. Il n'aime pas, du reste, la femme pour la femme : il l'aime pour le

bibelot, la toilette, les guéridons incrustés, les grandes glaces miroitantes, les parquets lustrés et les murailles chamarrées de dorures. Il fait comme les parvenus : il épuise dans un salon et sur une femme toutes ses richesses. Il ne connait pas le grand art d'être modéré dans la prodigalité qui distingue les vrais millionnaires et les grands artistes.

L'*Attente*, comme un bouquet d'artifice, allume aux quatre coins d'un salon où debout, dans des satins de fer-blanc, se tient une femme, les pétards d'un incendie qui flamboie littéralement dans l'or, les nacres, les émaux et les cristaux, jette des traînées d'étincelles le long des portières, accroche des paillettes aux moulures des plafonds, écrète de lueurs vives les saillies, et va mourir en bariolages papillotants dans la polissure transparente des parquets. Quand je songe aux personnes qui ont le malheur d'habiter les appartements scintillants de M. Richter, je comprends

l'inquiétude des chiens qu'on lâche avec une casserole au derrière.

Quel dommage que Willems ne soit pas au salon! Il y eût apporté sa distinction si bien fleurante et sa grâce de miniaturiste peignant sur porcelaine.

M. Goupil (*La Rêverie*) peint aussi la femme, mais il ne l'aime pas assez. Il la tient, du reste, pour une poupée, et on ne creuse pas des mirlitons. Ah! monsieur, si vous en aviez joué!

X

Il y a quelque dix ans, on ne se déclarait pas volontiers peintre de genre. L'art était comme une énorme table sur laquelle il n'y avait qu'un plat, et le plat était un vaste pâté d'anguilles. Tout le monde mangeait au plat d'anguilles quand même et cachait sous son habit le morceau de pain qu'il lui préférait. Derrière les mangeurs se promenaient des maîtres de cérémonies qui regardaient si chacun mangeait au pâté d'anguilles et mettaient à la porte ceux qui n'y mangeaient pas.

Ce plat d'anguilles dont il fallait s'empiffrer vaille que vaille, était ce qu'on appelait la peinture noble.

L'art n'admettait que le pâté d'anguilles et il fallait grignoter à la porte son morceau de pain.

Aujourd'hui c'est le contraire : le genre envahit tout — même l'histoire.

Il y a le genre proprement dit qui est la peinture de mœurs ; il y a le genre historique qui est la fantaisie appliquée à l'histoire ; il y a le genre anecdotique historique qui est de la petite chronique familière ; et il y a la peinture d'esprit qui joue à peu près le rôle du vaudeville dans les lettres.

J'aime l'art franc et n'aime pas les sous-entendus.

Le genre n'admet que des situations bien définies et compréhensibles par tout le monde.

Les situations exceptionnelles ne sont pas d'ailleurs du domaine de l'art : l'art répugne au phénomène.

Dites-moi un trait de mes mœurs : je le saisirai. Les mœurs ont partout un fond de nature qui les assimile. Racontez-moi un trait d'esprit : il est douteux que je le saisisse sans la connaissance préalable du sujet. L'esprit est comme un pantalon fait sur commande. Il est toujours trop grand ou trop petit pour ceux à qui il n'est pas destiné.

Je passerai rapidement sur les peintres à surprises et à malices et m'étendrai d'abord sur les peintres de mœurs et de caractère.

———

Voici une bien charmante toile de M. Eug. Giraud, pleine de mystère et close comme un confessionnal, avec on ne sait quelle odeur d'ambre répandue dans la demi-teinte : elle n'est pas bien redoutable, la *Confession avant le combat*, et le torreador est un brave garçon. Il n'a pas fait grand mal, et c'est tout au plus s'il a tué le *sirvante* de sa belle, un soir qu'il la ramenait au logis. Entre Italiens une pareille peccadille se comprend, et l'on achète du confesseur, par une petite absolution en règle, le droit de recommencer toujours. Le menton dans la main et les jambes croisées, l'abbé penche la tête pour mieux entendre et couvre de la pointe de son énorme chapeau comme d'une aile le pénitent assis à sa droite sur un escabeau. Ce torreador est, du reste, un beau gar-

çon couleur chocolat aux joues duquel les côtelettes disparues ont laissé deux tranches à reflets bleu-de-corbeau et qui découpe galamment sous la veste à passequilles et la culotte guillochée d'or, sa carrure que lorgneront tantôt les dames. Les deux figures, très souplement dessinées, se détachent avec aisance d'un fond gris de muraille qu'égratigne un rayon de soleil. M. Giraud a rondement enlevé la scène avec beaucoup d'observation et d'entrain — dans une solide pâte travaillée sans faiblesse à touches serrées.

M. Ad. Leleux est un artiste consciencieux et observateur. Sa *Tablée dans une cour d'auberge* réunit sur des bancs de bois, autour d'une énorme planche posée sur des piquets, une longue lignée de figures rôties et chevelues. Un ciel pâteux tamise sur la tablée des lueurs argentées. Le *Rendez-vous de chasse* pèche par le paysage qui est petit et maigre : mais les figures ont une certaine vérité locale qui dénote l'étude.

M. Leleux n'est pas un brosseur et manque d'énergie; ses figures sont souvent molles et mal emmanchées; mais il a de la volonté et de l'honnêteté. Il ne cherche pas à tricher au jeu.

Je prise à un haut point le talent énergique de M. Munkacsy : son *Dernier jour d'un condamné* est le tableau de genre le plus saisissant qui soit au salon. Dans un crépuscule farouche comme l'heure qui s'approche pour le condamné, un homme est debout, en bras de chemise et l'air fatal. Autour de lui, silencieux et mornes, des hommes, des femmes et des enfants se groupent, les mains croisées, détachés en gris sur le fond bitumineux de la muraille. Une femme, la sienne peut-être, cache son visage de ses mains et s'abîme dans la désolation de son prochain veuvage. Une ombre de mort flotte sous la ténébreuse voûte à travers le silence plein d'angoisses que le glas des trépassés interrompra bientôt de ses lugubres coupetées. En haut, comme une

écorchure livide, blêmit un étroit soupirail, et il en tombe une éclaboussure de jour qui change la prison en tombeau. C'est la coutume, en Hongrie, trois jours avant l'exécution, d'ouvrir au peuple les portes de la prison, et le peuple vient jeter au condamné quelque monnaie pour sa messe des morts. Le misérable a senti la terre se dérober sous ses pieds, et plongé avant l'heure dans les abîmes de la mort, il entend, sou à sou, tomber à ses pieds le rachat de son âme. Une émouvante désolation pèse sur le groupe qui entoure le condamné, et ces honnêtes gens, dont l'attitude ressemble à la fois à de la prière, à de la gêne et à de la compassion, osent à peine lever les yeux sur lui. Le gamin qui se baisse pour ramasser une pièce de monnaie roulée de son côté, constitue dans la funèbre composition un petit épisode qui, sans distraire de l'émotion du sujet, l'accentue d'une touche réaliste. Dans l'angle et l'arme au bras, un soldat surveille le prisonnier

et assiste, témoin impassible, au deuil de la scène.

M. Munkacsy a senti son sujet : le condamné, terrible et hagard, suit dans l'ombre les apprêts du supplice prochain. Sa tête, ravagée par les veilles et pétrie dans le désespoir, plaque l'horrible crépuscule d'une pâleur ensanglantée par la lèche rouge de deux flambeaux allumés près de lui. Une tonalité juste et sévère harmonise dans les crêpes d'un jour enténébré les personnages du groupe, et ceux-ci se soudent l'un à l'autre dans des attitudes variées et expressives. L'artiste, avec un art vrai, a assourdi sa gamme dans des demi-teintes composées de valeurs exactes. M. Munkacsy est un dramatiste simple et consciencieux, bâtissant sans fatras son drame et en exprimant, dans une synthèse forte, les émotions. Son exécution a de la largeur, de la sobriété et de l'énergie : il travaille le gris avec la science des effets contenus.

M. Salmson nous conduit en Suède,

et sa *Révélation* nous entrebaille le mystère d'une famille de Dalécarlie. Qu'est-il arrivé? A la gauche du tableau, une vieille femme montre du doigt un jeu de cartes déployé à terre et regarde en même temps la jeune fille qui, la tête baissée, dans la partie droite, chiffonne entre ses doigts son tablier. Certainement il y a là-dessous quelque histoire d'amour, et les cartes sans doute ont marqué que les noces s'en iraient à la vanvole. Une femme en tablier jaune, assise de face à côté d'une enfant profilée debout et d'une voisine qui vient sans doute d'entrer, animent la toile des tons vifs du vêtement. J'aime beaucoup l'attitude de la petite amoureuse isolée dans son coin : elle a le cœur bien gros et se pince pour ne pas pleurer. M. Salmson a rhabillé habilement ce sujet qui n'est pas neuf et lui donne la valeur d'une scène de mœurs. Il a du dessin, de la couleur, une composition facile, et tapote sa petite note sentimentale sans la casser.

M. Vanhove n'a ni le trait ni la facture de M. Salmson : celui-ci poursuit le caractère ; M. Vanhove se contente de l'impression. Son *Intérieur hollandais*, verni comme un potiche japonais, harmonise dans une clarté tendre le bouquet de coquelicots qui, sous la forme de deux jeunes filles à bonnets blancs plaqués de cuivre, s'ébouriffe derrière de grandes estampes glacées en demi-teinte du rayon qui les traverse à contre-jour. M. Vanhove lisse à pinceaux délicats comme des plumes de pigeon la fraîche beauté frisonne, et il a toujours de jolis fonds d'or bruni pour l'y étaler.

Le soleil a ambré les joues de la jeune fille qui s'avance dans le *Dimanche des Rameaux* de M. Truphême et l'on sent la romaine. Elle tient dans sa main les petits doigts de sa jeune sœur, et d'un mouvement juste, sans se hâter, avec une gravité douce, elle s'avance à son plan, de face, et dessinée dans une forme charmante.

La *Ruelle de village* de M. Veyrassat encadre de murailles éraflées d'une bonne griffe de lumière, une grosse femme rougeaude campée à dos d'âne, son poupon dans les bras, et commérant avec une façon de Basque appuyé de la main au garrot du grison. La tonalité un peu crue de la toile manque de l'harmonie qui est à la couleur ce qu'est l'unité au dessin.

M. Brion fait glisser sous les arches mystérieuses des ponts de Venise, au coup de rame d'une barque tendue d'écarlate, un *Enterrement* bien ordonné et reflété en rouge dans les eaux du canal. L'éclat des costumes, assourdi faiblement par le demi-jour dont les hautes maisons vénitiennes obombrent la scène, tranche avec quelque dureté sur les fonds. J'aime mieux Brion bretonnant. Il a pourtant ici de l'énergie, du caractère, une étude sérieuse des figures et cette science de composer qui lui est familière.

M. Rougeron accentue d'une vive

tournure son combat d'hommes dans une *Posada espagnole*. Les voilà campés, jarret tendu, couteau à la main, pied contre pied, et embossés dans leur manteau. Caramba! le feu jaillit des prunelles et le sang coulera. Les témoins jugent les coups, comme des parieurs au jeu, et penchent pour mieux voir leurs faces de cuir craquelé. Des maçonneries recrépies s'écaillent dans le fond et détachent sur leurs tons de chaux salie les figures expressives des lutteurs et des témoins. La toile de M. Rougeron se soutient dans toutes ses parties par un faire énergique et sobre.

Vous remarquerez que j'ai entamé cette revue de la peinture de genre au salon par son côté le plus intéressant, celui des mœurs, des traditions et des coutumes. La peinture de genre, alimentée par l'étude des milieux sociaux et l'observation des individualités nationales, s'élève au rang de l'histoire. L'avenir ne nous admettra à ses panthéons que si nous lui apportons l'his-

toire de notre temps : et cette histoire, le genre seul peut la faire.

Quand nous aurions amassé la puissance de Rubens, la grâce de Velasquez et la magie de Titien à refaire ce que ces génies ont fait à leur heure, les hommes de plus tard ne sauraient rien de notre art, de notre vie, de notre âme, de notre esprit, et ces répétitions sublimes d'une époque qui ne sut pas trouver sa formule n'auraient d'autre apologie que celle-ci : Copistes superbes et point d'artistes.

L'homme a parfois plusieurs patries. La société lui en donne une ; Dieu lui en donne une autre. Le hasard qui place son berceau dans tel lieu du monde se corrige des marques irrésistibles par lesquelles la patrie de son âme se fera connaître à lui.

Qu'il naisse et meure aux mêmes lieux, il n'aura vécu peut-être que dans le mirage lointain d'où lui vinrent les ivresses qui lui révélèrent ce qu'il ne fut point et ce qu'il eût dû être.

Eh bien! l'artiste obéit à ces voix qui l'appellent, et levant les ancres qui le retiennent aux rivages où son corps seul a vécu, il appareille pour les contrées qu'à travers la distance, son âme saluait d'un battement d'ailes. Le songe et la chimère pour cet amoureux des réalités lointaines demeureront toujours au port qu'il a quitté, et comme un voyageur qui connaît les routes, il marchera dans l'inconnu nouveau en appelant d'un nom familier des objets qu'il a déjà rencontrés dans son cœur.

Peintre de paysages ou d'hommes, l'artiste ne comprendra jamais que les hommes et les paysages de cette patrie de son âme. Tant mieux si le pays dont il est le citoyen peut le contenir en même temps comme homme et comme artiste et s'il fond dans une unité qui lui épargnera les déchirements sa double existence physique et spirituelle.

En retour, rien ne me paraît plus misérable que la sottise des gens qui, incapables de voir et de sentir, s'en pren-

nent à leur pays de n'être bons à rien et jouent à pile ou face la contrée qui leur donnera la gloire et le génie.

Les orientalistes constituent, parmi les nomades en quête de la patrie morale, une tribu éprise plutôt de l'originalité riante de ces pays du soleil que de leur sévère et caractéristique poésie.

El Selam (711) de M. Delamain groupe dans une poussière rose une halte de chevaux profilés en silhouettes flottantes et plaqués de touches rouges tremblotées. L'impression de son petit ciel purpurescent où l'aube s'effiloche en nuées légèrement fouettées, est charmante comme de la poésie de salon. Malheureusement il n'attache pas plus ses vapeurs au ciel que ses chevaux à la terre, et le dessin, fugace comme l'éclair, se dérobe sous son crayon.

Les femmes turques aux eaux d'Asie (2181) de M. Pasini ont, en retour, la consistance savoureuse et la grasse assiette des femmes molles et fainéantes. Des coussins de soie se prêtent aux for-

mes voluptueuses de ces beautés rondes et gonflent sous la pression des coudes, des dos et des ventres qui s'y appuyent. Elles sont couchées dans le crépuscule riant, comme au sein de l'olympe les déesses d'Homère, et parées d'étoffes éclatantes qui s'allument à l'or des bracelets et aux topazes des corsages, elles sommeillent sous la brise du soir ainsi que des fleurs qui s'éventent à la vesprée. Une douce et mordante vapeur sort des plis de leur féredjé et flotte sur leur délicieux groupe en senteurs moites où l'ambre et l'encens des cassolettes se mêlent aux effluves de leurs corps perlés de sueurs. Les demi-teintes d'une ombre chaude grisaillent, en leur paradis d'oisives délices, ces houris voilées à la fois de la fumée des narguilhés et des mousselines vertes et jaunes sous lesquelles transparait leur chair blonde avivée de kholl et de carmin. Un ravissant ciel pâle, pommelé de flocons roses, baigne un bout de paysage où le Bosphore ne se voit pas mais se devine, et

dore le coin de gauche d'une tranche de soleil qui en envermeille les nacres légères.

M. Pasini met un art exquis à nuancer ses gris de demi-teintes riches en valeurs de ton où les figures se meuvent en relief et qui détachent les objets sans placage, dans une atmosphère souplement rendue. La *Porte de la Mosquée de Yeni-Djami*, ardoisée dans une sourdine de jour, ne s'éclaire d'aucun reflet et d'un bout à l'autre se développe dans une fine grisaille. Un grand escalier sur les marches duquel sont accroupies des figures conduit à la porte qui s'ouvre au milieu du tableau. Le ton des étoffes, amorti dans la gamme générale, se dégrade en atténuations savantes. A gauche, près de son cheval qu'il vient de quitter et qui allonge vers lui la tête, un turc passe ses pieds déchaussés au filet d'eau d'une fontaine qui sourd de la muraille.

M. Pasini peint solidement et proprement : sa touche est serrée, abon-

dante et grasse ; il est gourmet de finesses. Mais son dessin, très correct et très vrai, manque de caractère et ressemble à de superbes vignettes d'illustration. Et puis encore, il est trop sûr de lui. Il est dans son petit monde rose comme un pacha dans son pachalick, et tout vient à son commandement.

M. Huguet n'a pas cette sûreté : il tâtonne à menus coups de pinceau, bat les taillis, suit la piste, chiffonne, furète et parfois se fait papillotant. Une cohue de chevaux et de cavaliers fourmille dans le *Marché du Tléta, à Borghari, Algérie*, dans une poussière de flamme où les figures s'allument de paillettes rouges comme des braises piquées d'étincelles. Les pur-sang secouent leurs longues crinières et grattent le sol de leurs sabots. Le soleil polit leurs croupes noires et brunes de luisants d'acier et découpe en sèches arêtes, sous son rayon qui claque comme un fouet, leurs nerveuses structures. En selle et le fusil à l'épaule, des Arabes

vêtus de longs burnous flottants sont campés au milieu du marché dans un bariolage de tons tunisiens qui fait penser aux devantures des Turcs du boulevart. La lumière tombe d'aplomb sur ce fouillis d'hommes, de femmes, de chevaux et d'étoffes, et paillète d'aigrettes qui scintillent le tableau entier. Les premiers plans, pas assez travaillés, s'ébouriffent dans une exécution de pochade et bataillent dans une conflagration de touches bigarrées ! La plaine, étagée en amphithéâtre, se crevasse d'écaillures roussâtres où percent des touffes d'herbe pelée. Une bonne odeur de grillade sort de toute cette rôtissure du sol et marque qu'il est cuit à point. M. Huguet a de la verve, du brio, de la justesse dans la touche et incendie d'un soleil tout à fait torride ses tableaux. Il ne dessine pas : il moule dans la pâte ses figures. Malheureusement son faire se tatoue d'un maquillage semblable à des bavochures de jus de groseille, et il poche de petites touches tremblotées ses sujets.

J'ai pris beaucoup d'intérêt à la grande toile que M. Dehodencq a bâtie sous la légende : *Fête juive à Tanger*. Une cour qu'entourent des portiques surmontés de balcons encadre de ses murs écailleux un groupe de musiciens assis en rond. Accoudées aux balcons, des figures d'hommes en turban et de femmes en féredjé se penchent sur la cour et plaquent de leurs vêtements de couleur la chaux grenelée de la muraille. Un bout d'azur torréfié bleuit le haut de la toile et découpe âprement la crête blanche de la maçonnerie. De cet entrebâillement de ciel tombe un pétulant rayon qui chauffe à blanc, dans une éblouissante flaque de clarté, le côté gauche et assombrit la partie droite de demi-teintes sèches. L'endroit de la cour où sont accroupis les musiciens plonge dans un petit crépuscule gris-brûlé qui harmonise les tons des étoffes et découpe nettement les figures. Ces braves gens chantent en montrant leurs dents blanches, la tête à demi renversée sur

l'épaule et l'œil clos dans les extases du paradis ; et pendant qu'ils braillent à pleins poumons, le tarbouka ronfle, la viole nazille, la flûte piaule, et le murmure de la galerie se mêle, comme un saint bourdonnement, à leur discordante musique.

Une bonne odeur de juiverie rancit la scène, et ces fils d'Israël, basanés comme des cuirs de Cordoue, pincent avec une magnifique furie de leurs sèches mains aigues la corde et le bois des instruments. M. Dehodencq est un habile metteur en scène : il groupe à leur plan ses personnages et leur donne l'assiette nécessaire. Il n'outre pas le caractère de son sujet par des altérations grotesques et en tire, au contraire, l'apparence de quelque chose de religieux. Je regrette que la toile, trop haut placée, ne m'ait pas permis de suivre de près l'exécution, mais je la tiens pour serrée et virile. L'artiste ne perd pas son temps à tailler à coups de touches des bouchons de cristal : il attaque

d'une pièce, pose nettement le ton, l'atténue par la pénombre, le relève par des vigueurs dans la clarté, cherche la tonalité de l'ensemble et croque en deux tons le détail.

M. Hédouin est passé maître dans l'art d'égratigner un placard de soleil sur des plâtras et d'émietter la brique effritée. La *Porte d'une mosquée à Constantine* se découpe sur un pan de ciel bleu cru, entre deux lignes de maisons mi-parti rôties de lumière, mi-parti dentelées d'une ombre bleuâtre. Au milieu de la toile, un cavalier arrête son cheval et plonge la main dans des corbeilles de fruits que lui tend une femme brune à vêtements bleus. — Le coin de droite se glace de demi-teintes chaudes en opposition avec la lumière cassante du côté gauche. M. Hédouin connaît toutes les pratiques et les emploie. Sa facture, énergique et serrée, marque le scrupule, l'amour du bien faire et la science des effets. Sa toile a des rappels heureux et de charmantes valeurs.

M. Berchère brouillasse de tendres pellicules roses, dans une vapeur du matin joliment fouettée, son *Embouchure du Nil à Lesbéh*. M. Berchère est un délicat et raffiné, non sans magie, avec une aimable distinction de coloris, le côté riant de la nature âpre.

Si vous voulez avoir chaud, regardez la *Rue de Tauris* de M. Laurens (Augustin). Un effroyable soleil blanc lèche le chemin et blêmit l'atmosphère. Les murs des maisons, écaillés et grenus, poudroient comme de la craie. Des bouffées de fournaise s'échappent de la brique rôtie et incendient la rue. Dans ce paysage de feu, l'artiste a placé des cavaliers : ils descendent le chemin, vêtus d'étoffes rouges et jaunes, dans l'atroce lueur aveuglante et allongent derrière eux de courtes ombres sèches et bleues. M. Laurens possède une superbe palette d'orientaliste, riche en tons calcinés, et sa touche a du nerf. Il pose des valeurs exactes et recherche la justesse du ton.

Je n'oublierai pas non plus M. Sebron : ses *Ruines du temple de Balbeck* ont une certaine grandeur et se font remarquer par une exécution solide.

M. E. de Beaumont, lui, est un orientaliste de fantaisie et je gage qu'il n'a jamais vu l'Orient que dans les toiles de M. Gérôme. *Les femmes sont chères !* forment une piquante scène de vaudeville finement construite et encadrée d'un joli motif de décor. M. de Beaumont, qui a un talent gracieux et réel, a tort de tutoyer aussi familièrement l'Orient ; qu'il laisse dormir en ses voiles cette terre des poètes et des chimères : il a trop d'esprit pour en saisir le grand sens sacré. Qu'il dépense cet esprit aux soupers de l'opéra et dans les cabinets de la Maison d'Or, rien de mieux : il est parisien dans les ongles.

Mains au dos, trois marchands ventripotents, mais d'aigre trogne, considèrent une jolie ribambelle de poupinettes nues et font la grimace en poussant le cri qui est le titre du tableau. Les pe-

tites guenons, effarouchées et tremblantes, se cachent les yeux de leurs doigts ouverts, croisent les jambes avec pudeur, se couvrent la gorge et crient comme des canes qu'on plume. Elles sont grassouillettes comme des beurrés demi-blettes et pleines de petits potelés friands. Je crois bien qu'elles ont des chignons et que l'une a gardé ses bottines et ses bas. Ce sont des Parisiennes, jolies filles qui ont vu le feu, soubrettes ou actrices, tombées là par malechance ou par désœuvrement. Je ne cache pas que ces petites nudités à demi dévêtues me semblent plus polissonnes que les nus les plus absolus et que je préfère une gorge étalée vastement sans corset ni draperie à ces bouts de tetin paraissant dans les joints des doigts. Règle générale : la Parisienne est, par excellence, la femme habillée; nulle ne porte moins bien qu'elle sa nudité. La Parisienne nue n'existe pas dans l'art.

M. de Beaumont a croqué avec une

verve tout à fait charmante les petites silhouettes de son groupe de femmes. Ses marchands pansus, arrondis en carènes de jonques, font une plaisante moue un peu trop chargée. L'ensemble a du trait, de l'originalité, de la finesse, et s'harmonise dans une composition excellente. M. de Beaumont peint à petits pinceaux lisses, dans une pâte solide et bien étendue, sobrement et proprement, avec une science réelle des valeurs et des demi-teintes.

M. Vibert me sert de transition pour passer à la peinture de genre anecdotique. Son *Gulliver* (2871) est une page spirituelle où l'ingéniosité abonde et qui marque énormément de savoir-faire. Couché de son long comme un Pélion, le brave géant repose à terre, jambes ouvertes et bras écartés, dans une attitude qui montre de face la semelle de ses bottes, le boulet de ses genoux, la pyramide de son ventre, le plateau de sa mâchoire et les fosses de son nez. Il couvre un espace énorme de la petite

toile et dort à poings fermés. Mais voici que Lilliput est sorti de ses mottes de terre et a cerné de ses légions grandes comme le doigt l'abrupt pourtour du colosse. Ça été alors une grande affaire : on a poussé les balistes en avant, on a dressé les grues, on a roulé les câbles et tous à la fois, chefs et soldats, ont monté à l'assaut du bloc humain. Mais le brave Gulliver dormait comme dort parfois le peuple, sans bouger d'une paille et faisant entendre seulement comme des ouragans dans des cavernes le soufflet de ses terribles poumons. Lilliput fit si bien que Pélion fut en un rien de temps ficelé de cordes et ligamenté comme une fiole d'apothicaire. Ces bouts d'hommes grimpaient sur lui, s'installaient dans les fosses du nez, marchaient dans les sillons des joues et n'y pesaient pas plus qu'une mouche. Mais il arrive que le peuple qu'on croyait bien garrotté se réveille et que Gulliver, d'un mouvement d'épaules, secoue la vermine qui logeait dans les poils de sa mous-

tache. Nous n'en sommes pas là, et M. Vibert se contente de nous montrer le géant garrotté. Il a, du reste, bonne mine, son géant, et, plongé dans un somme énorme, il mamelonne le roc de son ossature hardie. Les tout petits hommes de Lilliput, généraux, maréchaux, chambellans, sénateurs, se groupent à côté en postures mignonnes et fourmillent avec une fièvre comique. M. Vibert a de l'esprit et Swift serait content de lui. Il déploie un joli brio dans son amusante petite peinture vernissée et n'escamote aucun détail. Son *Gulliver* est d'un dessin à la pointe d'aiguille qui approche de bien près celui de M. Gérôme. Il excelle aux moues simiesques, aux allures griffues, aux naïvetés drôlatiques, et dans son genre, il emporte au salon une belle palme de muguet. Mais qu'il ne recommence plus.

Je désire que M. H. Pille (2270), ouvre et ferme dans cette critique la série des don quichottades qui pullulent au salon. Les Sancho et les Dulcinée s'y

livrent à des débauches inouïes de couleur et de dessin. Et pour ne citer que celui-là, le Sancho de M. Pille, clapoté à petites touches papillotantes, miroite comme ces glaces à facettes auxquelles se prennent les alouettes. Quelle rage, messieurs, de tomber à la fois sur le dos de ce pauvre Cervantés?

A ton tour, vieux Will! M. Léon Olivié (2121) te prend *Falstaff et Dorothée chez Mme Vabontrain*. Il y a de l'intelligence et du groupement dans cette toile de M. Olivié, mais il n'a pas lu Shakespeare. Son Falstaff trognonne agréablement entre pots et plats, la panse pleine et les jambes allongées, comme un beau sire. Il fourre sa main pattue dans la gorge nue de la belle fille et la caresse gaillardement. Quelques museaux de musiciens grimacent à la droite sur des flûtes et des musettes. Dans la pénombre de gauche le prince Henri contemple les ébats du soudard. M. Olivié détache en silhouettes piquantes ses personnages, mais il ne leur donne

pas de physionomie. Sa peinture, un peu coulante, a des finesses et point de vigueurs. Dorothée pelotonne bellement aux mains de Falstaff et montre une gorge satinée de bons luisants de chair.

M. Merino, de Lima, taille une grande toile dans un *Seigneur Cornaro vengé* (1945). Traitée sombrement, dans la gamme étouffée d'un appartement clos et sous un jour maigre qui ne laisse voir que la victime étendue à terre les bras ouverts et l'assassin qui se relève dans une posture violente, cette vengeance est dramatique. L'homme assassiné tranche, en manteau rouge sur les fonds noirs et cette note crue accentue le caractère de la situation. (La toile est très mal en place et luit aigrement dans la lumière de frise qu'on lui a donnée).

M. Luminais me pardonnera de le classer parmi nos peintres de genre : peut-être a-t-il aspiré à l'histoire. M. Luminais nous donne deux toiles : *En vue de Rome*, qui est une chevau-

chée de cavaliers galopant sur leurs coursiers chevelus vers Rome entrevue à l'horizon, et *Éclaireurs* qui laisse voir sous bois deux soldats romains dont l'un est couché l'oreille en terre et dont l'autre, penché dans la posture du guet, recueille les bruits du lointain. Le vaillant artiste s'est mépris s'il a pensé que l'archaïsme ajouterait à l'intérêt de ses tableaux. Ses gros chevaux aux paturons musclés et corsés du ventre, se ramassent épaissement dans un lourd galop ; mais que n'emportent-ils dans l'échevèlement de leur crinière des bretons courant à la foire à travers landes comme M. Luminais sait en faire? Le dessin, au surplus, a cette énergie saine et un peu sauvage que le peintre sait si puissamment accorder avec sa forte et âpre facture. Le pan de ciel où Rome se découpe est d'un gros bleu effumé de nuées grises — et les *Éclaireurs* tranchent des nus superbes sur un fond de bois vert foncé.

M. Antony Serres a voulu se tailler

aussi sa petite place derrière le paravent de l'histoire et il s'est mis à brosser du pathétique. Eh bien, non, le pathétique n'y est pas du tout, et je préfère à cette divagation académique, conçue selon l'école dans une ligne d'ailleurs excellente et fournie d'épisodes étudiés, les petits panneaux où M. Serres me raconte sa nature élégante. *Les Fugitifs* (2630) ne fuient pas malgré le bruit et le mouvement qu'ils font pour détaler : on sent qu'ils collent à leur place, englués dans un faire pâteux. La composition manque, au surplus, d'unité et d'ampleur, et la tonalité générale s'écrème mollassement.

Puisque la parenthèse est ouverte, mettons-y encore ou plutôt excusons-nous de ne pas y avoir mis tout d'abord M. Victor Giraud. Son *Charmeur* est la toile la plus extraordinaire du salon. Il est sveltement découpé, ce charmeur, en ses membres bruns et polis comme du bronze, dans la lumière qui vient du seuil ouvert. Un vol de colombes doci-

les l'évente de légers battements d'ailes et se plie à ses ordres. Des dames égyptiennes aux robes flottantes et pailletées d'or, s'asseyent en hémicycle devant le jongleur et baignent dans une atmosphère enivrante où le parfum des fleurs se mêle à l'odeur des vêtements. Une galerie tendue d'un velum dont les mailles laissent filtrer le soleil, abrite le spectacle et charme les yeux de l'éclat des fleurs renfermées dans les corbeilles. Par terre s'enchevêtrent en arabesques des mosaïques éclatantes où croulent à petits plis les draperies des femmes.

M. Giraud a peint son énorme toile dans une gamme dont les flamboyants coloristes italiens atteignent à peine l'éblouissante magie. Le *Charmeur* me fait l'effet d'un de ces étincelants vitraux gothiques que le soleil fait resplendir comme s'ils étaient enchâssés d'escarboucles. Cette intensité prodigieuse s'explique par le procédé même du peintre qui heurte sans atténuations des tons

crus et les force à s'harmoniser dans une gamme violente. Les tons gardent presque tous une valeur égale et ne font que changer de localités. Tel jaune, brûlé jusqu'à paraître safrané, se dégradera plus loin dans la pâleur de l'ambre ; mais ambre et safran flamboieront dans une force égale de lumière. Cette intensité du ton donne aux figures un relief considérable et les fait sortir du cadre.

Je ne voudrais pas prononcer le dernier mot sur le tableau de M. Giraud : il est d'une nature si exceptionnelle et si phénoménale qu'il me faudrait laisser passer, avant de me prononcer, le trouble où il m'a jeté chacune des six fois que je l'ai vu. Les couleurs sont crues, c'est vrai, mais ne plaquent point. La lumière éblouit, mais ne papillote pas. L'harmonie n'a pas été recherchée et pourtant elle y est. Les figures ont de la vie, du corps, de l'assiette et de la souplesse : je ne sais rien de mieux à son aise que la femme jaune qui penche la

tête ; c'est un bijou de grâce facile et de modelé brun. Les corbeilles de fleurs, panachées de couleurs incendiaires, s'ébouriffent somptueusement — un peu comme des bouquets d'artifices. Le malheur de l'artiste en cette étrange et superbe curiosité me semble venir du souci qu'il a eu de faire quelque chose d'excessif. Son tableau laisse à la longue une impression pénible dans l'œil comme l'aspect d'une lumière artificielle trop vive. Il a voulu obtenir d'emblée ce velouté sombre du coloris que Véronèse et Titien demandaient au temps et il l'a obtenu au détriment de la fraîcheur et de la clarté qui sont la magie des maîtres. Il est noir et opaque par l'absence des clairs et paraîtra charbonneux avant dix ans.

Tout au rebours, M. Lematte peint de petites chairs pâlottes et crayeuses et y taille sur le patron de M. Glaire des poupées qu'il s'ingénie à faire jouer aux *Osselets*, sans songer seulement à leur en mettre dans le corps. M. Le-

matte a ça et là des rosés fins mais il ne connait pas les valeurs — sans lesquelles la peinture n'est plus que du coloriage. — Cette absence complète des valeurs nuit à la robuste exécution des peintres belges Albert et Julien De Vriendt. L'*Offrande à la madone* du premier et l'*Alain Chartier* du second sont des archaïsmes à la Leys, assez gauchement composés et sans autre intérêt qu'une belle pâte énergique souplement travaillée, mais sans les finesses qu'y mettent les valeurs. Le même reproche s'adresse à M. Dansaert qui néglige de plus en plus sa facture. *Avant la vente* (713) est une réunion de personnages Louis XV dans un bazar empilé d'objets — petitement peinte d'une touche hâtive et chiffonnée, sans esprit ni dessin. — Les *Dames vénitiennes* de M. Arnold Scheffer sont bien posées, d'une attitude franche et juste, notamment la dame debout qui lit dans un livre d'heures posé à plat sur ses mains. La tonalité brune des accessoires s'har-

monise sobrement au groupe noir des dames. — J'ai beaucoup cherché M. Zamacois que je n'ai pas trouvé et dont on dit du bien. En revanche j'ai trouvé M. Comte pleurant dans ses jabots son petit pleur familier et manœuvrant, un caniche à côté de lui, sa pleurnicharde serinette.

M. A. de Beaulieu a l'instinct du drame et l'on sent qu'il a passé chez Delacroix. Son *Souvenir d'une rencontre*, peint dans une tonalité sombre, est composé terriblement, d'un dessin malheureusement un peu maigre.

Gustave Doré garde toujours sa même âpreté d'exécution tapotée et sèche et son parti-pris de couleurs aigrement tranchées. Les noirs de l'*Aumône* sont balafrés de luisants de fer-blanc et ont l'opacité du carton. Le groupe est, d'ailleurs, composé avec cette facilité et ce jet abondant qui sont la magie de cet adorable croquiste dans ses dessins et l'écueil de ce peintre difficultueux dans ses tableaux. — L'*Aumône* espagnolisée

de Doré nous conduit à l'*Aumône* parisianisée de M. Caraud, et celle-ci nous ramènera à l'instant au genre bourgeois. M. Caraud fait de la bonne peinture distinguée : sa dame en velours noir est jolie, mais sans rien qui me dise la femme. Quel malheur que M. Goupil, qui est encore à l'école, en ait déjà fait une! M. Caraud peint le châle du même pinceau que la chair et la pierre comme le velours.

M. Edm. Castan peint l'orphelin; c'est un genre, mais après lui avoir ôté père et mère, il lui ôte encore la couleur et le dessin. M. Patrois lisse de ses fins pinceaux une *Scène russe* (2190), et M. Pécrus travaille un peu pâteusement une *Leçon* (2199). — M. Claude a de la finesse et une touche juste dans son *Retour de chasse*. — Les *Petits cousins d'une excellence* de M. Linder, un Prussien libéré, sont l'aimable caricature, facilement enlevée, d'une grosse famille de la province venue expressément au ministère pour y voir un

arrière-cousin qui leur donnera congé au bout de cinq minutes. L'huissier en casaque rouge galonnée d'or vient d'ouvrir la porte : les trois parents se faufilent à la queu-leu-leu avec une petite contrition béate amusante à voir, et font la révérence à l'escogriffe qui les voit passer avec un dédain majestueux. — Un moine passablement peint mais banal de M. Pauwels, sert à mieux apprécier l'excellente qualité de la moinerie de M. Hermans (*Un enterrement à Rome.*) La procession s'avance du fond, étagée sur les marches d'un escalier, aux lueurs des flambeaux qui piquent çà et là dans la cohue un nez, un front, une joue ou une tonsure. Les trognes sont goguenardes et les panses épaisses. M. Hermans croque ses moines avec une crânerie narquoise, et sa facture, facile et solide, en fait d'excellents morceaux de peinture.

Je terminerai cette revue des peintres de genre par une petite toile de caractère de M. Saint-François. Sous une

rousse nuée s'écorne en grimaçant l'astre des assassins. La nuit se troue d'une éclaboussure blafarde dans le ciel et sur terre s'ensanglante des rougeoiements d'un incendie. Une meule brûle au milieu du champ, et l'*Incendiaire* (2522), vague silhouette, blêmie au dos et à la tête par la lune, s'encourt sinistrement. Il n'y a qu'un homme, la nuit et une meule : c'est terrible. M. Saint-François a tordu âprement sa lune et lance à toutes jambes le criminel vers le cadre du tableau. La tonalité d'ensemble, bleue noire, a de la justesse et de l'énergie. M. Saint-François est un dramatiste.

XI

J'arrive sans préambule au paysage et tout premièrement je vais saluer le maître suave, le poète sacré, le poète virgilien, non, mieux que cela, l'âme de paysan qui s'appelle Corot. Devant lui l'enchantement va jusqu'à oublier ce qu'on a vu d'art et ce qu'on sait de critique. Ce n'est plus une toile et ce n'est plus un peintre : c'est le bon Dieu et c'est le matin. J'ouvre la fenêtre et je suis chez moi, dans le chez moi des poètes, je veux dire la nature. Quelle adorable vision que cet *Etang de Ville d'Avray !* Arrondi dans la courbe des verts, l'étang lisse son petit flot qui se ride d'un zéphyr et pousse à la rive, en le berçant, un bachot qu'un homme dirige à la rame. Toutes les rosées de l'aube perlent dans cette toile, à travers le tendre voile des brumes doucement illuminées de soleil. La naissante fécon-

dité du printemps mêle déjà les arbres entre eux par des enlacements de branches verdoyantes. L'herbe épanouit en bouquets qui vaguement étincellent ses fleurettes rouges et bleues, et l'air qui flotte en ondulations vaporeuses roule avec les neiges des pommiers l'aile des jeunes papillons. Corot est le charmeur par excellence en ces représentations de la nature fraîche et mouillée des premières heures. Comme tout est pur en lui! Comme tout est jeune! Comme tout est joie, amour, mystère, espérance d'un jour serein! J'y vois, en même temps que la grande mère qui parfois se pare des mousselines de la fiancée, la douce âme rêveuse de son peintre! Corot, du reste, possède par excellence cet art suprême du paysage qui consiste à rendre juste assez pour laisser penser et deviner. Ses pâles verdures, brouillées dans des vols roses d'étamines et de poussières, sont comme le visible mystère des nids qu'on entend chanter et qu'on regarde s'ébattre à

petits coups d'ailes frémissantes. Ses toiles sont des hymnes : je m'en vais dire même qu'en les peignant, il me semble qu'il prie. Il est ému devant l'aube ; il tremble devant le feu rouge du soleil dans les arbres ; la brume se peuple pour lui de chimères sacrées. Aussi qu'il est personnel! qu'il est naïf! qu'il est religieux! qu'il est lui et lui seul par son inimitable exécution tout à la fois creuse et touffue, inégale et soutenue, tendre et vigoureuse! Il est comme le poète devant Dieu et il balbutie. Ne dirait-on pas qu'il tremble quand il cherche ses tons, et il en trouve d'admirables. Quelle manière de détacher ses verts en teintes argentines des flottantes lueurs violettes où baignent ses fonds! Il peint avec rien et dit tout d'une touche. Les chemins qui serpentent derrière l'*Etang* sont indiqués d'un coup de pinceau. Qu'il fait frais chez Corot! Amoureusement nué de blanc dans une transparence d'azur qui fait penser à l'alouette au matin, le ciel fuit

immense et doux dans l'ascension des clartés matinales.

Dans le *Paysage avec figures*, c'est le soir qui tombe dans les pourpres pâlies du couchant et glace de reflets lie-de-vin la brunissure des eaux. A travers le feuillé léger des arbres, des bouts de ciel rose et lilas s'échevèlent en fumées floconneuses. On voit danser en rond le chœur folâtre des nymphes et les sylvains dans les bois font taire le bruit de leurs pieds fourchus. Je ne sais rien de suave et de doux comme cette vesprée idyllique.

Corot ne voit pas de lignes dans la nature : tout est pour ses yeux souffle, atmosphère et lumière. Il ne dessine pas un arbre ni un étang : il fait d'abord l'air, le ciel, l'eau, la lumière, puis il songe au reste. Le reste se compose de teintes et de tons produits par les rencontres de la lumière, ses jeux, ses hasards et ses mirages.

Corot est le poète des poètes : pour l'aimer il faut être un peu comme lui et

avoir couru, les pieds humides, dans les rosées de l'aube et du crépuscule, en pleurant et en priant.

Daubigny contraste puissamment avec Corot. L'un est le sourire du printemps avec quelque chose d'amoureux et de fortuné; l'autre est l'accablement des étés avec une mélancolie pleine de trouble. Corot, léger, souple, facile, naïf jusqu'à montrer en chaque toile un écolier toujours à l'école, rêve, cherche, pense, se renouvelle dans une exécution mystérieuse et vague comme ses sujets. Daubigny, plus lourd, plus froid, plus technique, a plus de force et moins de grâce, rêve moins et peint plus, du reste praticien inégal, étrange, cherchant avant tout l'effet. Il n'est pas rare de trouver des toiles de Daubigny qui tout d'abord ont l'air de vastes bavochures maculées de placards et égratignées au pinceau sec. Mettez-vous au point de vue : tout se fixe; tout se met au ton; l'illusion arrive. Qualité et défaut à la fois, car s'il est grand d'approcher de la

nature par la vérité de l'impression, l'artiste n'est complet que s'il y ajoute la perfection des moyens. Je n'aime pas plus le brouillassé que la polissure, et je déteste autant l'inachevé que le fini.

Il suffit de voir l'une des deux toiles de Daubigny au salon pour le connaître tout entier : on sent de suite que c'est un peintre honnête et de bonne foi. Suivez-le dans ses campagnes : il ne montre rien qu'il n'ait vu de ses yeux. Il connait la terre et les lieux qu'il peint; il les a étudiés avant de les peindre; on voit qu'il y a son assiette.

Le *Pré des Graves (Normandie)* et le *Sentier, fin de mai* ont tous deux ce que j'appellerai le caractère brun du maître. Les clartés, sobrement dispersées, filtrent à travers des ciels lourds, et une grisaille alternée de demi-teintes pâles et foncées baigne la gradation des plans. Un bouquet d'arbres masse dans le *Pré*, vers la droite, sur une motte de glaise brûlée, son feuillé roux plaqué de verts épais. A la gauche, derrière une

succession de terrains ocreux coupés de plaques rouillées et terminés par un bout de plage mouchetée de traînées vert-de-gris, un horizon de côtes bleuâtres court sur un ciel gris fin, veiné de filets azurés. — Le *Sentier*, plus riant, s'éclaire d'un joli ciel doux pommelé de flocons roses et se pousse à travers champs, bordé d'aubépines et de pommiers en fleurs.

Daubigny est avant tout le peintre des étés lourds et des midis accablants. Quand les grenouilles chantent et que la cigale altérée fait entendre sa crécelle, il sort et pousse sa barque à l'eau. Il connait les verts de toutes les heures et de toutes les saisons, mais il aime principalement les verts noirs de l'été. Son *Pré* a des verts admirables. En retour, son *Sentier*, trop épais pour la saison, n'a pas la tendresse claire des fins de mai. Daubigny a la main un peu lourde pour les feuillés printaniers, et il écrase, en voulant les prendre dans ses doigts, les délicats papillons des premières

brises. Mais quelle fermeté dans les solides! Comme les plans sont à leur place! Les terrains grenus s'écaillent dans une brunissure splendide avec une exactitude et une finesse étonnantes des valeurs.

M. Karl Daubigny est élève de son père : on le voit à cette puissance de la touche dans les verdures et les terrains. *La ferme Toutain* se détache sur un ciel pesant et bien brossé avec des verts roussâtres sous lesquels de petites figures, indiquées d'une touche juste, sont assises. Je lui préfère toutefois les *Barques de Pêcheurs (Trouville)* dont les carènes, tapotées par un petit flot mouvant, se profilent sur un délicieux bout de plage noisette et qui seraient tout à fait bien si le ciel, panadé de bavochures, ne confondait pas ses valeurs avec celles de la mer.

Le ruisseau d'Orchimont de M. Emile Breton coule en petites moires tranquilles sur un clair gravier au fond d'un entonnoir de montagnes où le jour s'as-

sombrit des teintes du crépuscule. Les pentes, arrondies sous des verts foncés, s'incrustent à droite de rocs savamment égratignés et s'édentent à la crête sur le bleu vif du ciel. M. Breton peint solidement, et son paysage a l'odeur de la truite.

J'aime énormément le *Marais d'Audernas*, de M. Chabry. Le ciel, enflammé des rougeurs décroissantes du crépuscule, plaque d'une ombre grise qui se roussit à l'horizon de vastes landes écaillées d'eaux où s'allument des reflets sanglants. Une lisière d'arbres bruns dentèle les dernières lignes du paysage et se noue aux massifs qui boisent çà et là les plans intermédiaires. La facture rude et serrée caractérise avec grandeur l'heure et le lieu.

Millet envoie un pan de lande grand comme un champ de bataille. Figurez-vous de la terre, rien que de la terre, groupée en mottes quasiment sculptées le long d'un talus, et dans un bout de sillon inachevé, la silhouette d'une

charrue. Brune au premier plan et rosée plus loin, la lande s'argente aux crêtes de l'aigre clarté du ciel. Je ne connais pas de paysage plus empoignant que ce morceau de terre taillé au hasard dans les brumes de *Novembre* et pétri massivement dans une facture où l'on croit voir des coups de pouce. Quelle puissance et quelle sève dans cette pâte humide et cette grasse glèbe ! Le champ se repose comme une femme après ses couches. Tout en haut, naïveté charmante, un arbre ébouriffe ses branches maigriottes, et des perdreaux reçoivent en fuyant le plomb du chasseur.

M. Harpignies déploie de la vigueur dans sa *Vue de Montréal* (1328), et son ciel bleu pommelé de rose a une jolie transparence nacrée. — L'*Effet de soir* (2163) de M. Papeleu, manque de caractère. M. Papeleu a vu petitement le paysage. Son ciel orange effumé de cardées lie-de-vin a de l'éclat. — Une belle mare rousse, éclaboussée de lueurs, étincelle sombrement dans la *Solitude*

en Sologne (2845) de M. J.-R. Verdier
— M. Vernier met de l'air dans s[a]
Plage près d'Étretal, mais ne travaill[e]
pas assez les finesses du sable. — L[a]
Vallée de M. Auguin carre dans un[e]
excellente assiette des roches nerveuse[-]
ment feuilletées et égratignées de ton
gris sur lesquels tranchent des vert[s]
sombres ; l'exécution est molle. —
M. A. Bernard sculpte une sévèr[e]
Campagne romaine dans un ciel orang[é]
strié de barres violettes et groupe dan[s]
une ligne pleine de grandeur un tom[-]
beau rougi par le couchant, une cha[-]
pelle vers laquelle montent des pèlerin[s]
et la croupe sourcilleuse d'une monta[-]
gne gros-bleu arrondie sur l'horizon[.]
— De charmantes finesses de ton[s]
cherchées à petites touches serrées, di[s-]
tinguent M. Brissot de Warville dan[s]
sa *Fontaine en Espagne*. — Les *Bor[ds]
de la Seine* de M. Daliphard s'asson[-]
brissent avec une sorte de recueilleme[nt]
senti dans les teintes du crépuscule [et]
groupent dans une tonalité excellent[e]

leurs verts sombres sur la couleur topaze claire du ciel. — Les buffles que M. Jules Didier a campés dans sa *Campagne romaine de Castel Fusano* scandent d'un bon pas pesant la poussière du chemin et profilent leurs osseuses silhouettes sur les pâleurs argentines du ciel. Le paysage me paraît un peu vaporeux et dérobe sous une note trop claire les énergies de la farouche nature romaine. — M. Flahaut feuille ses arbres avec ampleur; une clarté blondissante, éparpillée en filets tamisés, joue finement dans les verdures de son *Chemin de Mérantais*; mais peut-être les verts du *Soir* s'épaississent-ils dans une gamme trop uniforme. — La *Gorge-aux-Loups* de M. G. de Hagemann s'illumine d'une large trainée de soleil qui cingle les feuillages, écaille de lueurs les troncs, dore les herbes et pique de paillettes vives les cornes des bœufs au pacage. Le paysage est intéressant, chaud, solidement enlevé et abondant. Je note surtout, dans une

demi-teinte griffée d'éclats de lumière, le groupe entortillé des chênes du premier plan. — M. Japy a une tonalité assez heureuse dans la *Soirée d'automne*, mais les fonds sont maigrement touchés. Sa *Matinée de printemps* est tapotée et d'une exécution qui manque de franchise. M. Lepine ramasse dans les chemins de Corot la neige de ses pommiers. Sa *Prairie à Saint-Ouen* baigne dans une lumière tendre qui fait scintiller les moires argentines des eaux et se teinte à l'horizon d'un gris-lilas brouillassé par les fumées de la terre. Le ciel est pâteux et les verdures manquent de finesse. — Dans la même note inimitable de Corot, M. Rico étoupe de poudre de riz un petit printemps floconneux, très gentil, mais impossible, (*Bords de la Seine à Poissy*) qui, dans certaines parties, ressemble à un blanc d'œuf fouetté. — M. Sauvageot écaille ses *Maisons de Blanchisseuses* d'une bonne griffe de soleil qui s'atténue finement à droite dans des demi-teintes de

murs bruns. — M. Segé sculpte dans un coin de la palette de Rousseau les *Chênes de Kertrégonnec* et détaille leur robuste bouquet en ramures laborieusement tortillées sur un ciel pâle. — M. Vuillefroy a l'œil : son *Bornage de Chailly* s'argente un peu trop à travers son aspect roux et trempe dans un joli ciel pommelé. — La *Vue prise en Suède* de M. Wahlberg s'enlève fortement sur un ciel banal avec un horizon plein d'air où s'incruste un bouquet d'arbres. — M. Merlot dentèle dans les lueurs du couchant des rocs convenablement égratignés et réfléchis en bas dans les moires d'une eau bien touchée. — *Le bac* de M. Maris mêle dans le matin, sur le bord d'un horizon lumineux, le ciel et l'eau comme des bouches amoureuses. Des bœufs glacés de clartés traversent le lac qui scintille, et dans leurs nids de brumes, les villages au loin s'éveillent au sein d'une ombre claire. Toile ravissante et sans fadeur.

M. Lavieille baigne dans ses nacres

lumineuses d'énormes *Fougères* balancées comme des palmes sur un fond bleu d'un éclat vaporeux et chaud. Tonalité un peu tendre et molle. — M. Lansyer voit en clignant de l'œil, mais il voit. Sa *Rivière de Pouldahut* a de belles vigueurs dans les verts des arbres et des finesses dans les gris du ciel; les plans sont solidement assis.— La *Rivière du Loing* de M. Hearn, plus légère et moirée de transparences nacrées, s'argente gentiment dans une tonalité assez juste.' — M. Heilbuth feuille légèrement sur la crême fouettée de son ciel (*Au bord de l'eau*) un saule qui se penche et couvre de demi-teintes ensoleillées les mousselines roses, les soies brunes et les falbalas chiffonnés d'une partie de canotiers. M. Heilbuth fripe prestement sa touche et la sème à petites cassures étincelantes. Je lui pardonne son paysage pour ses figures et ses figures pour son paysage. — M. Patin a trop poussé le ton de son ciel dans son *Souvenir de Montigny*, et pas assez

harmonisé ses verts. — Les verts de M. Piton frisent, au contraire, en tons vigoureux dans *Belle-Croix*, et il effrite savamment ses rocs dans la brunissure des demi-teintes. — J'aime médiocrement le paysage de fer-blanc, plaqué d'éclats criards, qui entoure les bœufs dans le *Retour du marché* de M. Palizzi. L'artiste strapasse en postures avalées son troupeau et le tape à cru d'une aigre lumière papillotante. — La *Vue des aqueducs de Marly*, de M. Mesgrigny recèle peu de personnalité, mais les verts ont une tonalité agréable et le fond des montagnes est assez réussi. — Voici les frimas, et M. Hyp. Noël se charge de les fouetter en lanières neigeuses sur le fond papier brouillard de sa *Vue de Chartres*. On dirait un vaste dessin à la plume, et l'impression est absente. — M. Manzoni troue d'une lune roussâtre la nuit qui s'épaissit sur sa *Vue de Bristol* et écaille de squammes scintillants l'eau qui baigne la bordure. L'artiste a trouvé le caractère et la note juste.

J'ai ménagé une place à part pour le savant petit groupe des paysagistes belges au salon. Une originalité consciente s'en dégage de plus en plus, et il y a là plusieurs voyants.

M. Hip. Boulenger a des finesses exquises, une palette chatoyante qui s'assouplit à tout, de la gracilité, une tendresse douce et rude à la fois, la touche nette et grasse, de l'abondance, de l'ampleur et une manière très personnelle. Mais il est trop sûr de lui et il ne tremble pas assez. Je voudrais le voir un peu à genoux dans l'herbe, trempé de rosée et s'oubliant devant Dieu. Il regarde trop sa main, et je crois bien qu'il s'admire dans la glace quand il peint. M. Boulenger a un tempérament considérable; mais il a trop de patte. Je le supplie de peindre pendant un mois de la main gauche. Ses toiles du salon ont un tort pour moi qui les connais de longtemps : c'est d'avoir été vert-émeraude jadis et d'être aujourd'hui gris-souris. On ne corrige pas une toile, mon cher Hippolyte : on la refait.

Je regrette que M. Baron n'ait envoyé qu'une toile ; plus naïf et plus consciencieux que M. Boulenger, il a une sorte de fougue réfléchie, et l'on sent qu'il n'est pas content de lui. Il aime religieusement la nature et la voit grandement, de préférence par les temps voilés. Son *Site du Condroz* a une belle sauvagerie ; mais je l'aime surtout pour sa pratique laborieuse et sentie. M. Baron suit la voie des maîtres : il se crée d'abord un paysage et une manière de le voir, puis, selon la manière dont il l'a vu, il se crée sa pratique. Généralement sa touche est rude et sévère, neuve du reste à chaque toile et étonnante par sa souplesse.

Je n'ai vu de M^{me} Marie Collard au salon qu'un *Verger, effet du soir*, et ce n'est pas la meilleure toile qu'elle ait peinte. Mais il y a chez l'artiste de l'émotion, une inconscience douce et chercheuse, des bonheurs qui révèlent une rare nature, de la poésie saine, un admirable sentiment rustique et une facture qui

se corse virilement. — M^me Collard me donne toujours envie de me rouler dans l'herbe.

M. Coosemans est un audacieux à force de naïveté. Il a les témérités de la vision. Je ne sais rien de plus hardi que son *Soleil levant* arrondissant son orbe rosé dans l'effumure du matin ; et c'est adorable de poésie, de chants d'oiseaux, d'humidité perlée et de candeur artiste.

M. César de Cock peint massivement dans une gamme plombée et pesante, avec une extrême sûreté de main et un sérieux respect de la nature. L'air abonde dans son *Sentier* et baigne les feuillages qui, variés de tonalités, brochent en fines dentelures les uns sur les autres.

M. Jules Goethals, un nouveau venu, a, dans une gamme moins fougueuse, avec un amour plus particulier des landes, la naïveté de M. Coosemans. Le *Silence du soir* est d'une belle poésie et l'on sent monter l'odeur de la pomme

de terre. Sa *Campagne flamande* a de la vraie rusticité et s'élargit en tonalités bien touchées dans l'énormité d'un crépuscule pommelé de flocons rosés.

Je crains que pour M. Asselbergs peindre un paysage ne soit chose trop facile. Ses paysages de la Meuse, plaqués à plat de tons uniformes, manquent de valeurs et sont petitement étoffés. On sent pourtant chez lui de la conviction. On la sent surtout chez M. Speeckaert qui s'applique sérieusement à bien voir.

J'aime le groupe des paysagistes belges parce qu'il est franc d'allures et qu'il ne se bâtit pas des chapelles dans la nature comme MM. Flandrin, Etex, Dupré et André. Ces pontifes de la tradition tirent la barbe au bon Dieu de la bête et des hommes et lui disent ; Raca. Le plus antédiluvien est à coup sûr M. Flandrin : il suffit de voir son *Groupe de chênes verts* tirebouchonnés sur les frisures roses d'un ciel calamistré pour connaître la chapelle entière.

XII

J'arrive aux animaliers.

Je n'ai de préférence ni pour les vaches ni pour les chiens : c'est pourquoi je commencerai par les moutons, avec MM. Jacque et Laîné.

Un rayon de dimanche filtre par le volet mal joint dans l'*Intérieur de bergerie* de M. Jacque et barre d'une raie d'or la paille roussie du sol. Une ombre fauve, glacée en demi-teinte de reflets ambrés, embrunit les murs et se brouillasse des fumées du soir. Des troupes de moutons pelotonnent dans ce chaud crépuscule et plaquent de leur gris mat les brunissures du fond. M. Jacque croque tendrement le mouton d'un trait nerveux et sec qui casse l'arête à point et polit l'osselet sous la peau. Avez-vous bien remarqué l'agneau tondu? On dirait un poulet déplumé. M. Jacque trousse à petites touches précises qui

marquent les gras et les creux, la silhouette à la fois ventrue et maigriotte de ses brebis.

La *Lisière de bois avec animaux* qui est le second envoi de M. Jacque a de la vigueur, un ciel gris bien tapoté de bleu et des feuillages sèchement peints. Les premiers plans, foncés de ton, repoussent savamment les plans secondaires et accentuent d'une note vigoureuse la tonalité générale du tableau.

Je crois bien que M. Laîné s'est trouvé à sa *Bergerie* quand M. Jacque se trouvait à la sienne. Le même rayon se faufile dans leurs deux toiles et glace d'une même patine mordorée leurs deux fonds. Seulement le coloris me plait mieux chez M. Laîné et sa *Bergerie* est plus touffue. Ses petits moutons se toisonnent d'épais bourrelets de laine et font avec les agnelets accroupis sous les mères un délicieux groupe. Une touche juste et fine détache dans la pénombre la silhouette du berger tondant un agneau. La litière est grasse et bien

mordue du soleil. M. Laîné abonde en valeurs délicates et choisies.

Le *Troupeau de chèvres en détresse* de M. Schenck se presse avec effarement dans une de ces tourmentes où Schreyer cabre ses chevaux. La panique est fort bien exprimée par le mouvement des chèvres, et le dessin a des bonheurs. M. Schenck travaille la bête d'un crayon un peu pointu et donne à ses silhouettes une sorte d'acuité. Il effrite, du reste, très consciencieusement les maigreurs des côtes et désosse d'un trait sec les angles de la croupe. Son *Troupeau* s'horripile dans la neige et mêle aux lanières de la bourrasque un furieux échevèlement de laines. La facture, plate et creuse, refroidit malheureusement l'ardeur de la composition.

Je constate avec joie que M. Van Marcke poursuit résolument dans la voie qu'il s'est taillée au sortir de l'imitation de Troyon. Sa facture, embarrassée dans la verve d'une touche un peu papillotante, se débarbouille à chaque

toile des bavochures où sa louable opiniâtreté cherchait la saveur et la vérité des tons. Doué d'un tempérament énergique, mais plus dilettante que paysan, il s'affranchit du maquillage équivoque qui dérobait chez lui la nette perception de la nature et commence à formuler dans de vigoureuses synthèses sa personnalité un peu éparse d'autrefois. *Les Charroyeurs de sable à saint Jean de Luz* sont une des toiles les plus harmonieuses du salon. Une couple d'attelages descend, en s'arc-boutant sur les jarrets et en reniflant l'air des naseaux, la pente raboteuse et crevassée du roc. Un ciel magnifiquement lavé dénoue sur le paysage l'éblouissante gerbe de ses lumières et tape à cru l'ossature abrupte des bœufs. La première paire se robe de chaudes teintes isabelle que la clarté plaque de luisants aux arêtes, et la seconde se corse de bruns brûlés dans l'éloignement.

M. Van Marcke est un praticien roué; on le voit bien à la masse et à l'ingénio-

sité des procédés qui lui sont familiers. De légers frottis lui servent à détacher dans les plans reculés ses personnages secondaires, et c'est aussi par des frottis qu'il balance dans ses ciels les transparentes nuées dont il les ébouriffe. D'habiles glacis donnent aux croupes de ses bœufs des polissures luisantes et font par opposition valoir les ombres des redans. Il emploie peu le couteau à palette qui solidifierait sa peinture, mais il ne dédaigne pas le gris écru de la toile. Sa facture, naturellement opulente et veloutée, s'étudie toute entière dans le *Troupeau de village (Normandie)*. Un délicieux ciel moutonné baigne de lueurs tamisées le paysage et s'escamote à demi dans des nuées tendrement ardoisées. Au bas du tableau, les bœufs pataugent dans les grasses eaux d'un marais herbu qui plus loin se mêle aux frottis argileux du terrain. Une pente légère étage insensiblement les seconds plans et les conduit jusqu'aux courbures de montagnes qui saumonent

l'horizon. Éparpillée sur toute la profondeur des terrains, la cohue des bœufs se cambre en postures bien saisies qui vont s'amincissant dans les profondeurs de la perspective. Les pourpres brunies se marient sur leurs robes aux satins isabelle en une gamme exquise et veloutée. Ce qui charme chez M. Van Marcke, ce sont les accords du paysage et des bêtes. Il donne à ses bœufs de l'air, de l'espace, du vent, et trempe leurs pieds d'une bonne eau dans laquelle ils s'éclaboussent le muffle. Quand le jeune maître cessera d'amollir la rude nature du velouté conventionnel sous lequel il en noie les aspérités, il sera tout à fait fort — et seulement alors il fera grand. Faire grand est la première condition de l'art.

M. J. Gall fait joli, et sous couleur d'harmonie, à l'exemple de M. Van Marcke, veloute dans la gamme fondante de la pêche et de l'abricot sa *Ferme* qui, trop mignardisée dans le faire des terrains et le tapoté rose du

ciel, enlève avec un caractère excellent sur un paysage du soir une belle vache isabelle taillée à la manière de Potter.
— J'envoie au vert M. Gall.

M. de la Rochenoire a l'œil ouvert : il regarde ; il verra bientôt. Ses vaches se campent solidement sur leurs larges sabots et hument à pleins naseaux l'air salé des marais. J'aime peu sa *Pastourelle* qui est décolletée comme une demoiselle de la ville. — M. E. de Pratere étoffe facilement ses coins de paysage et croit escamoter à la faveur de la vastitude de ses toiles les imperfections de son dessin. Il est sec de ton et n'est pas amoureux de la facture. Voilà bien longtemps qu'il brosse, avec une certaine furie qui vient de la dimension des pinceaux et manque de saveur : je ne vois point encore qu'il peigne. — Il y a une certaine élégance farouche qui me séduit chez M. Otto Von Thoren et me donne la caractéristique de sa personnalité. Il a beaucoup cherché et il a trouvé — un peu par dessus le mur de

n voisin M. Schreyer. M. Von Thoen se distingue pourtant de M. Schreyer ar une certaine naïveté de la touche et dirai un petit chatouillement indécis pinceau qui tranchent sur la pratique placable et monotone à la longue du aître de postes valaque, M. Schreyer e fait parfois l'effet d'un homme qui aurait jamais eu qu'un cheval à l'écurie l'aurait dressé à prendre des poses astiques. M. de Thoren n'a point d'écue ni de cheval, mais il va aux champs travaille le cheval sur le vif, à sa anière — une petite manière sèche et aigriotte qui a de la gaucherie et d'énnantes finesses. Son *Halage* s'enlève brunissures énergiques sur l'incendie u couchant, et la toile *Au loup!* est ien présentée. M. Von Thoren est un raconnier : à la fureur de l'exécution, attrape toujours çà et là un peu de essin.

M. Alf. Verwée devient très personel : il recherche l'ampleur des lignes les détache dans de robustes tonalités

grises. Ses *Chevaux de trait au pâturage* sont d'énormes bêtes flamandes dont les dos luisants et ronds s'étalent vastement sous des robes gris-pommelé heureusement égratignées de mouchetures. Le paysage manque de puissance et ne s'accorde pas à la robuste exécution des chevaux.

L'*Appel* de M. Hanoteau nous plonge à mi-jambes dans une ribambelle de canards, de canes et de canetons se poussant sur leurs panses rebindaines et attrapant de leurs gros becs jaunes la nourriture que leur jette une fille de ferme. Cette toile, travaillée dans le gris, a de la solidité et de la justesse dans la touche, mais les valeurs en sont peu variées. — Tout au rebours, le Jeannot *Lapin* de M. Villa détache sa grêle et réjouissante silhouette dans les clartés rosées de l'aube. Cette petite binette de lapin, finement assise sur sa culotte dans le thym mouillé, dresse les oreilles et ne voit pas le chasseur qui la guette. Le lapin de M. Villa ne dé-

parerait pas un boudoir : il est bien peigné et sent le sécatif — au lieu de sentir le crottin.

Il y a beaucoup de chiens au salon et peu de chats. Je le regrette : les chats sont presque du grand art — depuis qu'on fait du grand art en peignant les femmes. J'adore, d'ailleurs, les chiens, mais il me les faut de race, comme les hommes, et je hais, dans le monde comme au chenil, les roquets. — M. Mélin couple une bonne paire de chiens épaissement musclés, l'un roux, l'autre blanc, et les fait tirer de toutes leurs forces sur la chaîne en frisant furieusement des babines. M. Mélin dessine nerveusement ses bêtes et les peint dans une pâte ferme d'une touche nette. Mais que diable viennent faire derrière les chiens ces croupes de montagnes rousses plaquées en manière de fond sans assiette ni valeurs? — M. Noterman campe sur son derrière, en une petite toile maigre de facture mais harmonieuse et pleine, un chien blanc pelé

duquel les molosses de J. Stevens ne feraient qu'une bouchée. — Joseph Stevens sculpte ses chiens dans du marbre et leur donne la carrure farouche des sphynx. Ils ont, du reste, beaucoup d'esprit, ses chiens, et ils ont une manière de se poser qui sent son petit-maître. Je les voudrais plus bêtes et moins civilisés. Mon Dieu! il suffit à un maître comme Stevens de prendre le premier chien venu dans la rue pour en faire un chef-d'œuvre sans esprit ni trompette. Son *Intervention* est une merveille d'exécution. Trois chiens sont en présence : un petit bichon rousset en manteau bleu, un dogue noir lustré de reflets satinés, et un dogue blanc plaqué d'une belle tranche de soleil. Le bichon collé au mur lève la patte et supplie : le dogue noir s'interpose et toise le croque-mitaine noir. Cette scène canine se détache avec un caractère héroïque dans le demi-jour gris d'un fond ardoisé qui s'embrunit à droite. M. Stevens étoffe splendidement ses

chiens et peint leurs belles ossatures creusées à coups de maillet dans la pâte grasse des vieux flamands.

XIII

Je ne sais rien de plus étourdissant comme faire que les deux marines de Courbet, la *Mer orageuse* et la *Falaise d'Etretat, après l'orage*. La *Falaise* s'escarpe âprement, cassée en deux blocs et trouée d'un entonnoir où croule un chemin blanc plaqué de soleil. Un bout de pré pelé jaunit sur la crête des blocs et tranche d'un ton pâle sur les teintes bleues du ciel. L'orage gronde encore dans les profondeurs et le soleil n'a balayé que la partie du ciel qui baigne les premiers plans du roc et de la marine. La lumière qui descend de cette écorchure bleue a la blancheur et le clignotement des ces azurs délavés par la pluie qui semblent disperser les rayons à travers les trous d'un arrosoir. Posées sur le flanc et la quille en terre, trois barques se découpent en noir sur le sentier crayeux et allongent devant elles des ombres bleuâtres. Par delà

les barques, découpée en languette, la plage se fond sous la caresse des eaux et la mer y tapote des remous dans une écume qui bouillonne.

Courbet est le plus voluptueux et le plus raffiné des peintres d'exécution. Couché dans un vaste panthéisme, il voit avec un égal amour resplendir l'étoile au firmament et luire le caillou dans les herbes. Son génie enfantin et corrompu joue indifféremment avec le grume écailleux d'une pierraille et le luisarnement d'une clairière au soleil.

Il n'admet pas qu'il y ait de petites choses dans la nature et il traite tout avec une même grandeur. Cette tendresse qu'il a pour la moindre poussière se synthétise dans ses toiles en formules énormes où la poussière elle-même joue son rôle, mais accordée aux ensembles. Les solides l'attirent irrésistiblement par leur cohésion, et l'habitude de les peindre explique dans ses œuvres l'étonnant groupement de toutes les parties.

Une toile de Courbet semble faite de gravier pilé sur lequel le peintre aurait jeté, comme une colle pour le polir, ses admirables vernissures brunes. Tout se tient dans des attaches étroites où malheureusement les liquides eux-mêmes, par l'absorbante peinture du maître, s'ossifient au rang des solides. Si le marbre n'existait pas, Courbet inventerait le marbre ; et la magie de sa peinture est précisément dans les prodigieuses énergies qu'il met à marmoriser tout ce que touche son pinceau. Dans ses splendides blocs où serpentent en lumières transfusées les paillettes qui flamboient au cœur des camées, les verts de velours se mêlent par d'adorables transitions aux jaunes des fluorines, les orpiments cristallisés se glacent d'irisations sous les verts des poudings diluviens, les bleus lazurite s'ensanglantent aux reflets des carmins de l'hématite, et les feldspath s'écaillent sous la griffe des cuivres arséniatés.

La pratique dépasse en ingéniosité,

en furie d'invention, en nouveautés triomphantes, les plus célèbres inventions des ateliers. Personne, ni Descamps, ni Diaz, ni Marilhat, n'a su gratter les grenus de la pierre et des terrains, ni écraser au couteau des clottes de couleur sur lesquelles les glacis posent ensuite les transparences, ni égratigner par l'application de loques écrues sur la toile, ni répandre les délicatesses de ton les plus exquises par le moyen de frottis, comme il le fait, en un jeu éblouissant, dans chacun de ses tableaux. Il faut quasiment avoir pratiqué soi-même la couleur et s'être énamouré sur sa palette des hyménées resplendissants que forment çà et là les hasards du ton pour sentir l'ébouriffant prodige du faire de Courbet. Il s'assimile la nature et la passe à son creuset — d'où elle sort avec la marque de sa turbulente personnalité.

La *Mer orageuse* est sculptée dans un admirable marbre noir veiné de filets carminés auxquels s'entrelacent en

traînées lumineuses des verts d'émeraude. Figée dans le bloc et roulée en contours courroucés, la vague se creuse et s'enfle dans une polissure qui fait luire sa croupe, et l'on dirait en son cabrement de pierre le ventre tordu d'un cheval marin. L'écume qui plaque à bouillons laineux sur leurs crêtes s'effrite dans des éclats de marbre taillé à coups de maillet. Mais le ciel, cylindré de masses ardoisées qui se rembrunissent à l'horizon, est admirable de vigueur tout à la fois et d'électricité. De petites nuées grises, piquées de filets lie-de-vin, s'effument dans le haut du ciel en cardées ravissantes. Et quelle lumière sur l'ensemble! Elle tombe des fissures de la nue, cette lumière, par grandes flaques qui font resplendir les croupes et étinceler les arêtes. On suit en retenant son souffle les nacres sombres de la clarté sous la vague et l'on pâme devant ces somptuosités d'un génie qui jette à pleines poignées les pierreries sans voir où elles tombent.

Et ne pensez pas que ces marines ressemblantes à des incrustations de marbre et de métal s'écrasent sous leur opacité. Rien n'est exquis comme les finesses partout répandues et les transparences où baignent les plans. Le ciel a des fluidités et des fraîcheurs comme le plus clair cristal, et des bouts de vague s'irisent en leurs facettes stalactitées d'un paradis de lumières où s'entrevoit la face des napées.

Courbet est un des tempéraments de peintre les plus extraordinaires qui se soient rencontrés.

Je ne crains plus pour M. Artan. Il a trouvé sa manière et il devient voyant. Son *Souvenir des côtes de Bretagne*, vaste morceau de mer déferlante où s'allonge une pointe de sable, a l'ampleur et la mæstria qui font les grandes marines et les grands peintres. La vague, puissamment enroulée sur elle-même, est travaillée dans une pâte grasse où l'on croirait sentir l'odeur du sel. La langue de sable couleur noisette

est un peu plate et plafonne en hauteur. M. Artan fera bien de caler ses plans au moyen de quelques fines valeurs.

M. Bouvier ne fouille pas assez ses marines et les plaque de tons uniformes qui n'existent pas dans l'eau de mer. — La vague de M. Mesdag manque de solidité et déferle avec mollesse : en retour, elle s'écrête de bons bouillons d'écume. — La *Vue du Port-Louis* de M. le Sénéchal de Kerdréoret, un peu sèche mais finement touchée, se teinte de valeurs assorties. — M. Boudin montre une belle entente de l'eau dans sa *Rade de Brest*, et M. Vernier baigne dans une belle couche d'air sa *Plage d'Etretat*. — M. Th. Weber dessine solidement la vague dans son *Naufrage du brick l'Euphémie*, mais ne lui donne pas assez de turbulence. — Je note encore MM. Fréret et Ponson, mais je ne sais s'ils ont vu beaucoup la mer, et je me permets de les y renvoyer.

XIV

Je m'aperçois un peu tard que j'ai fait le critique prodigue. Je me suis attardé aux buissons du sentier et voici que tombe l'heure; il me faut prendre mes jambes à mon cou et courir à travers noms, sous peine de voir se fermer sur mon livre les portes du salon avant que moi-même j'en ai clos le dernier feuillet.

Faisons un bouquet des toiles de fruits et de fleurs, et sans nous laisser prendre à leurs tendres séductions, flairons-les en bloc.

Ph. Rousseau est le maître avec quelque chose de plus solide que Saint-Jean et je ne sais quoi dans les vigueurs qui fait songer à Chardin. Ses *Premières prunes et dernières cerises* baignent dans un petit jus rose qui empourpre l'assiette et mêlent sous une vive lumière

les pulpes luisantes du fruit qui s'en va aux vertes pelures du fruit qui éclot! La prune s'écorche d'une morsure d'oiseau et saigne un sang onctueux, tandis que la cerise en son disque flambe d'une paillette carminée comme le sang d'une jolie femme. Quel éclat! Quelle fraîcheur! Quelle solidité dans le faire! La *Fontaine fleurie* épanche d'une corbeille d'osier, par dessus une fontaine de cuivre reluisant, de grosses roses qui s'effeuillent sur une tablette de pierre à côté d'une bague enchâssée d'un rubis. Que c'est doux et vrai! Tout luit et tout embaume! La touche est nette et le dessin incisif. Mais l'air noie la touche et le dessin de ses caressantes effluves.

M^{me} Darru peint en femme la fleur avec une mollesse timide et attendrie qui donne le charme du cœur à ses *Chrysanthèmes* à demi ombrées. M. Chabal ne s'attendrit pas assez et ne tempère pas suffisamment ses clartés. — Quel charmant épanouissement que les *Fleurs des champs* de M. Kreyder! Une

douce lueur flotte sur les roses et son bouquet embaume. — Les *Roses et liserons* de Mlle de Longchamp s'enlèvent avec un joli éclat ; cueillies du matin, elles ont la fraîcheur humide de l'aube, mais on les a trop époussetées.—J'aime le gracieux bouquet de roses-thé et de glycines qu'entremêle lumineusement Mme Guyroche-Wagner, mais le titre de la toile (*Au bord de l'abîme*) me fait craindre que l'artiste n'ait arrosé son bouquet d'un pleur au lieu de le tremper tout simplement d'une goutte de rosée. — Ah ! Saint-Jean ! voici de tes tours ! La délicieuse marmelade que la toile *Au marché !* Dans un cadre de fruits, de perdreaux, de légumes et de lapins, comme sous un seuil que l'on aurait enguirlandé de pêches, d'abricots, de fraises et de cerises, la petite soubrette montre son minois poupin allumé aux rougeurs tendres de la bordure qui l'entoure, et sa bouche dans ses joues a la paillette humide de la framboise piquée d'un éclat de jour. A vrai dire, la fille

est mollette, mais les fruits luisent de fraîcheur et les lapins sont onctueusement ventripotés. Saint-Jean est le Greuze de la nature.

XV

La nature morte au salon compte quelques pages triomphantes où la crânerie de l'exécution parvient à *passionner* la brutalité même du sujet. On sent l'odeur de la marine devant les *Poissons de mer* de M. Vollon. Écaillés de squammes luisants, ils moirent de leurs verts argentés un fond hareng saur sur lequel se découpent l'émaillure d'une casserole et la corde éraillée d'un torchon. Ce bout de table vit. L'un des deux poissons, d'une teinte olivâtre, ne distingue pas assez sa tonalité de celle du fond. Non loin de ses poissons, M. Vollon expose une page de luxe (*Coin de mon atelier*) où les velours sont égratignés de beaux reflets clairs et qui fond dans un coloris facile un pêle-mêle de choses vivement éclairées.

Voici le fils d'un homme : Fr. Millet. Quel malheur qu'un nom pareil ! Pour-

tant le tempérament s'annonce, et j'assiste avec émotion à ces premiers efforts d'une inexpérience déjà savante. La *Nature morte* de M. Millet a de la saveur, des localités excellentes, et se groupe robustement sur un fond brun largement brossé. — Les *Huitres* de M. Valadon, rugueusement effritées, se mouillent d'un petit jus perlé très salin. — Dans une manière qui rappelle Rousseau, rude et sobre, M. Galibert éplume un poulet sur fond noir et horripile la chair grise d'un grenu bien exprimé. — M. Desgoffe travaille à la loupe ses natures mortes à petites touches qui se cassent en facettes scintillantes. Cet honnête forçat de l'art serait capable de refléter dans la polissure d'une perle grosse comme un pois la rue de Rivoli toute entière.

XVI

Les peintres de vues s'émancipent peu et on voit toujours le relevé topographique dans ce qu'ils font. Ils ne veulent pas comprendre qu'une vue est, en définitive, un paysage et qu'il faut la sentir pour en donner une bonne impression. Qu'importe que les maisons s'alignent dans un ordre qui permet de les suivre depuis le premier n° jusqu'au dernier et qu'à vol d'oiseau l'indigène puisse reconnaître le seuil de la famille? On ne compte pas les feuilles aux arbres des paysages ni les toits aux maisons des panoramas.

Une vue doit me donner avant tout le sentiment exact et global de la contrée. Quand j'aurai vu sa lumière et son assiette, je la connaîtrai mieux que si je l'avais parcourue un Guide à la main.

M. Jongkind (un hollandais), n'a pas eu la veine qui l'a favorisé dans son

Vieux pont Henri IV. Son *Intérieur du port à Dordrecht*, clapoté d'exécution, se gâche de bavochures sans effet et n'a de réussi que le ciel brouillassé de tons verts, rouges et lilas. La précieuse facture de M. Ouvrié me fait trouver parfois ses vues jolies, mais mon cœur n'éprouve rien dans les demi-sourires coquets de sa manière. On voit bien que M. Ouvrié n'est pas né dans les pays qu'il peint. — M. Chataux maçonne dans un peu de soleil cuisant sa *Rue Kleber à Alger* et marie harmonieusement dans son ardent coloris aux flamboiements de la brique rôtie dans la partie de gauche les demi-teintes légères et grises du coin de droite. — M. Jules Noël est sec dans sa *Rue de Morlaix en* 1830. Des clartés dures et blanches balafrent les maisons qui, pointées de tourelles et de pignons, s'enlèvent sur un ciel aigre avec la confusion que donne une mauvaise lumière. — M. Etterson a mieux saisi le côté pittoresque dans sa *Vue de Honfleur*. —

St-Georges majeur, à Venise de M. Rosier gaufre de moires roses et bleues un petit flot assez joliment cassé et raie de la barre d'or du couchant, au bord d'un ciel assez fin, l'horizon lointain des maisons.

XVII

Le temps me presse et je suis obligé de réunir dans un seul et dernier chapitre des artistes de genres opposés et qui méritaient une meilleure place dans cette revue.

Voici d'abord les peintres de soldats et de batailles. La *Bataille de Waterloo* par M. Dupray est sans contredit la bataille la plus personnelle du salon. Les groupes, originalement campés, s'écrasent fougueusement dans la déroute. Le dessin, cassé avec intention, semble onduler dans les masses chancelantes. Un bon jour gris assombrit la mêlée. Il y a là une sorte de naïveté consciente qui a çà et là des bonheurs superbes d'originalité. — M. Meister lance dans une *Bataille de Sadowa* avec un bon mouvement un groupe de lanciers prussiens solidement dessinés mais d'une exécution creuse. M. Protais peint une *Nuit*

de Solferino livide où de vagues silhouettes couchées plaquent sinistrement la plaine et que des feux rouges piquent par endroits. *En marche* sonne gaillardement la trompette dans un fourré d'arbres solidement peint et fait accourir à l'appel, de tous les coins, dans des attitudes croquées sur le vif, les troupiers en train de buissonner dans les chemins. — M. Regamey campe avec crânerie ses *Tirailleurs algériens*, mais le placard rouge du manteau à gauche tranche trop crûment sur le fond. — M. de Neuville brosse d'un pinceau robuste dans des poses heureuses ses *Clairons*.

Je n'oublierai pas de citer dans la peinture décorative M. Faivre qui entortille très joliment dans une atmosphère fouettée d'eau de rose, autour d'une *Vénus* couchée, la guirlande de ses amours fondants; M. Legrain qui accroche comme des grives à un fil dérobé dans des nuages calamistrés sa ribambelle peu joufflue d'angelots;

enfin M. Mazerolle, le maître du genre, qui enlève lestement son *Amour et Psyché*.

Je glane encore dans mon carnet les noms de M. Ch. Blanc qui cabre superbement à travers l'espace, sur les jarrets d'un coursier taillé dans du bronze, un beau *Persée* peint dans une tonalité neutre; Cot dont le *Prométhée*, tordu sans fureur, manque de souffle; — Yvon qui s'est amusé à colorier une gigantesque vignette apothéotique; — Heullant qui sème de feuilles de rose et de plumes de colibris deux adorables toiles où l'on voit sur un fond de montagnes gorge-de-pigeon se détacher avec une magie riante d'amoureux groupes en train de lutiner des papillons; — Jundt qui tapote dans des reflets d'aube à petits pinceaux secs de jolies fantaisies maigres de dessin; — Juglar dont les *Habits! galons!* convenablement exécutés, sont une spirituelle allégorie; — Lefebvre (JJ) dont *la Vérité*, un peu longuette, s'enlève avec une

fine tonalité de chair sur un fond brun;
— Célestin Nanteuil — hélas — qui
teint d'un magnifique jus de groseilles le
manteau d'un *Christ* en sucre de pomme;
— Etex qui arrondit une grosse lune
brouillonne dans un ciel effumé de lilas
et délaie sur cette vesprée une sorte de
Diane chasseresse glacée aux contours
de lueurs argentées. Le *Soir* de M. Etex
a d'ailleurs de jolies parties, notamment dans le ciel qui est bien touché,
mais la figure, profilée en silhouette,
a la dureté du bois.

———

XVIII

J'aurais voulu consacrer à la sculpture une étude particulière, mais je ne puis que constater ses efforts et ses hésitations. La formule moderne n'apparait au salon que par échappées et dans une sorte d'inconscience trouble. Une magnifique facilité à manier les éléments de la statuaire éclate dans les bustes, les groupes et les statues ; il y a de l'attention, de la recherche, de la science, de la fièvre et de la passion : on croit même reconnaître dans l'énorme bruit des maillets le bouillonnement de l'éclosion prochaine au fond des creusets ; mais la marque triomphante du siècle ne griffe pas ces bronzes et ces marbres, et Galathée continue à dormir dans ses limbes.

Carpeaux est un travailleur admirable : sous sa main nerveuse et leste le marbre vibre et moule vaguement

l'idéal futur. Sa *Mater dolorosa*, pathétiquement taillée, a la convulsion sévère de la douleur. M^lle Eugénie Fiocre (buste), au contraire, façonnée d'un style régence, a des coquetteries émouvantes. Le jet des étoffes, aisé et souple, fait sentir le nu et innove le vêtement à la place de la draperie. Carpeaux est au salon la plus éclatante expression des tendances de la statuaire moderne. — Préault envoie deux bustes furieusement martelés et empreints d'un souffle fougueux, mais un peu excessifs comme faire. — M. Tournachon a de l'ampleur et de l'énergie dans son *Mythe de Cybèle*. — Le *Balzac* de M. Vasselot, un peu sèchement taillé et frotté d'une paline lie-de-vin, manque de génie. — M. Irvoy sculpte avec assez d'énergie un *Barnave* et le drape facilement. — Le *Frédérick Lemaître* de M. Déloye est d'un beau faire ample et robuste. — Je citerai encore M. Blezer pour son *John Brown* assez accentué, et M. Destable pour un portrait de femme joliment modelé.

M. Falguière enlève avec grâce dans une svelte attitude un *Vainqueur au combat de coqs*. — Le ventre de la *Prêtresse* de M. Le Bourg se replie dans un modelé souple et vrai. — M. Leroux étire élégamment sur une chaise longue sa *Somnolence* et fait bouillonner sur les contours du nu une draperie froissée en menus plis. — La gorge de la *Psyché* de M. Peiffer est un morceau friand. — M. Pètre a le faire moelleux et rond. Sa *Source*, bien assise sur les jambes, se corse de contours finement assouplis. — Un fin modelé sec dessine la carrure du *Faune* de M. Vanderstappen et son exécution a de l'élégance.

M. Bartholdi lance au galop un *Vercingétorix* taillé dans un mouvement violent. Le *Louis d'Orléans* de M. Frémiet, très fin dans les détails, a une assiette solide, mais pas assez sculpturale.

L'*Amazone et le Lapithe combattant* de M. Lévêque a une belle ordonnance : le cheval se cabre dans une attitude bien saisie, mais l'amazone manque de

fixité sur son cheval. — M. Schœweneck serre de près la nature dans son *Enlèvement de Déjanire* et oublie de faire grand. — Le *Naufrage* de M. Gauthier, dramatiquement conçu, se groupe dans une ligne pathétique, sobrement et simplement. — M. Mène expose un *Valet de chiens menant harde*. M. Mène sculpte en fins méplats frémissants les côtes de ses chiens et leur donne une délicieuse turbulence pleine de réalité.

Je cite encore MM. Chevet, Deleplanche, Morice, Cordier, Rivey, Gouget et surtout cet original et fougueux *bifrons* Marcello, si savant et si ignorant, dont la *Pythie*, cambrée en manière de femme alpache, se crispe sur le bord d'un trépied dans une attitude extravagante et superbe.

XIX

Je dis aux artistes : Soyez de votre siècle.

Il vous appartient d'être les historiens de votre temps, de le raconter tel que vous le voyez, de l'exprimer tel que vous le sentez, sous toutes ses faces, sous toutes ses formes, dans toutes ses manifestations, à travers toutes ses vicissitudes et toutes ses grandeurs.

Je ne sais rien de plus grand, de plus émouvant, de plus digne de nous et de la postérité que le récit vivant, palpitant, saignant, avec tous les pleurs, tous les rires, tous les enthousiasmes et toutes les folies, de la vie telle que nous la vivons d'âme et de corps, de mœurs et d'habitudes, pleine de frissons, de colères, de douleurs, d'aspirations, de haines et d'amours.

On a objecté la pauvreté du costume moderne et la difficulté de l'accorder aux exigences du coloris.

Notre costume moule des mœurs qui ne sont plus celles qu'abritait la guenille pailletée du passé. Il n'est pas plus pauvre : il est différent, voilà tout. Le costume est toujours riche d'ailleurs, qu'il soit à galons ou à trous, du moment qu'il revêt une âme et un esprit.

L'art moderne revendique le costume moderne. Nous ne sommes ni des antiquaires ni des fripiers. Nous sommes des vivants et nous n'avons que faire de la défroque des morts.

Toute notre époque est dans notre habit noir. Mais on regarde à la surface et non dessous. On prend son point de vue de près au lieu de le prendre à la distance qu'il faut pour voir l'âme. L'homme s'obscurcit alors, et l'habit, ce linceul des vivants, bride sur le néant.

N'oublions pas que les grands artistes ont en eux une certaine manière de voir qui, sans dorures ni galons, par l'effet d'une lumière dont ils créent les hasards, change en richesses chatoyantes

les pauvretés les plus sordides. Ils contiennent un type qui s'étend à la figure comme au costume et auquel ils rapportent toutes leurs conceptions. Ce type apparaît, chez Velasquez, dans le grand art dont il croque ses velours ; chez Véronèse, dans la volupté qu'il met à faire bouffer ses damas ; chez Rubens, dans l'opulence bourgeoise de ses magnifiques robes étoffées à grands flots de plis ; chez Rembrandt, enfin, dans le magique clair-obscur où se baigne toute sa friperie constellée de soleil.

La magie des hautes imaginations consiste précisément dans cette aptitude à donner aux moindres choses, presque sans recherche, le relief de forme et la valeur de ton qui font du manteau troué des carrefours une splendeur plus éclatante que la pourpre des palais.

Mettez ce froid habit noir dont vous avez peur sous les jeux contrariés de la lumière ; corrigez la stupidité banale de sa coupe sans plis ni cassures par une désinvolture spirituelle dans la re-

tombée des pans, l'entournure des bras ou le périmètre de la taille ; ne le jetez pas sur l'épaule de vos personnages avec le goût barbare du tailleur dont les procédés s'appliquent également à l'homme maigre et à l'homme gras ; mais taillez dans un même bloc la figure et l'habit d'un coup de pinceau qui les fasse vivre tous deux d'une vie en quelque sorte corrélative ; donnez à ces noirs opaques et lourds des draps de fabrique la légèreté, la chaleur, et, pour ainsi dire, la transpiration humaine qui font le caractère du vêtement artistique ; variez surtout par la science des gradations et des dégradations, en les affaiblissant et en les renforçant successivement, la série des nuances particulières au noir ; gardez-vous bien de le balafrer de stries blanches pour en marquer les clairs, comme font certains imagiers qui s'imaginent indiquer par des blancs crus le relief, le modelé ou la position dans la lumière des objets ; ôtez-lui le chatoiement criard qui donne à l'habit

l'air d'avoir été taillé dans du fer-blanc ; songez que la peinture répugne souverainement au clinquant et au battant-neuf, que la vieille loque éraillée, rapiécée, roussie par la sueur et marquée d'usure, est tout naturellement, par cette sorte de patine qui en confond les tons dans une brunissure splendide et sordide, ce qu'il serait impossible que soit l'habit neuf avec son air collet-monté, sa raideur guindée, son miroitement d'occasion, tout ce faux éclat d'un jour, bon dans la garde-robe et insoutenable au grand air ; consultez enfin ce que l'art de Titien, de Velasquez, de Van Dyck, de Hals, de Pourbus, de Rubens même, le peintre rouge, a su créer dans le noir par la fragmentation des nuances, en rompant ses duretés par des glacis moelleux, en le teintant de bleuissures claires, en l'estompant de brunissures foncées, ou bien en l'atténuant par des reflets doux, des lueurs tamisées, une façon de grisaille indécise et piquante ; enfin en l'enlevant par des

éclats de jour hardis, des polissures nettes, des rougeoiements et presque des pétillements ; — et dites-moi si cet habit, bête, ridicule et sot qu'il est, avec on ne sait quoi de funèbre et de balourd qui le fait ficeler au corps comme un linceul ou flotter au vent comme une blouse, n'offre pas, en définitive, à l'artiste qui saurait le comprendre, des ressources aussi considérables que la scintillante et précieuse friperie chamarrée des siècles à paillettes, à pompons et à falbalas ?

Le moindre coin de rue avec son pêle-mêle de redingotes pleutres et de jaquettes tapageuses où les rapures vieilles d'un demi-siècle coudoyent les fraîcheurs épanouies du matin — sous la pluie qui fait fumer les guenilles comme des buées et le soleil qui dessine en arêtes sèches les cassures du frac neuf — le moindre coin de rue contient tout ce qu'il faut de contraste dans la forme et de variété dans la couleur pour être mille fois plus vivant, plus vibrant, plus

passionnant que les plus splendides forums inondés de soleil par dessus un fourmillement de draperies miroitées d'arcs-en-ciel.

Je conseille passionnément aux artistes de sortir de leurs ateliers et de considérer, à la place des poses académiques d'un modèle drapé d'oripeaux symétriquement plissés, la prodigieuse variété des allures de la rue. Ils épuisent leur imagination à chercher en eux-mêmes des sujets qu'ils trouveraient là par milliers, — et encore ne parviennent-ils pas à leur donner cette sorte de vibration morale qui sert à empoigner le spectateur. Leurs créations, conçues sans la passion qui fait les grandes œuvres et les grands artistes, qu'elle soit d'ailleurs dans le cœur ou dans la tête, demeurent des abstractions auxquelles on voit bien que la colère, la haine, l'amour ou simplement l'observation n'ont point eu de part.

Au contraire, ils ne sauraient faire un pas dans la réalité pleine de rêves

des rues, sans voir se résumer autour d'eux, avec une vitalité autrement terrifiante que celle qu'ils pourraient concevoir, toutes les situations, toutes les misères, toutes les grandeurs, des dévoûments semblables à ceux de l'Histoire, des martyrs douloureux comme ceux de l'Église, des amours dignes de Tibériade, de Messaline ou d'Olympia, des combats plus terribles que les luttes d'Homère, des Iliades humaines ténébreusement couvertes de mystère et révélées seulement par l'éclair des yeux, la pâleur des fronts, la profondeur des rides, on ne sait quel bouleversement d'orage. La misère et l'honneur aux prises; la vertu et la fierté combattant; les rapides et lugubres dégradations de la faim sur la face humaine; les vices stigmatisant la beauté de leur fer rouge; les passions faisant de la chair un crible par les trous duquel jaillit l'âme; le ridicule Titan : Hercule aux pieds d'Omphale; le ridicule nain : Thersyte devant Agamemnon; le ridicule féroce : Cali-

gula, Domitien et Claude ; Hamlet, l'esprit, s'opposant à Falstaff, la panse ; les luttes éternelles de ce qui tend en haut contre ce qui tend en bas ; le triomphe, regardé avec épouvante par les visionnaires, du mal sur le bien ; les gouffres ouverts complaisamment à l'écroulement des âmes, et, par contre, l'épanouissement des hydres sur les cimes ; le cloaque roi ; le forfait sire ; la turpitude monseigneur ; la lâcheté excellence ; le sénat valet ; le monde ainsi fait par moments que le vomissement de tout ce qui devrait ramper dans l'égout refoule au tombeau et à l'exil tout ce qui devrait planer dans la lumière, l'honneur et la gloire ; les adulations platement prosternées devant la puissance ; les tyrannies gonflées de tous les venins et de toutes les haines ; les sommeils des peuples et leurs réveils ; le formidable rugissement du lion qui se voit enchaîné et qui brise ses entraves ; le Capitole et la roche Tarpéienne ; tous les contrastes, toutes les antithèses, les scènes infinies de l'éter-

nelle comédie et de l'éternel drame, voilà des sujets pour les artistes. — Je plains ceux qui oseraient affirmer qu'il n'y a pas place pour des chefs-d'œuvre dans tout ce que sue constamment de larmes, de rires, de démences, d'enthousiasmes, de crimes et de vertus, le pavé plein d'âmes sur lequel nous vivons et mourons nous-mêmes à chaque heure du jour.

L'art est là, dans cette intelligence du siècle, de son esprit, de ses grandeurs et de ses faiblesses. Le côté lumineux de la conscience éclatera sous la forme de scènes fortunées dans des foyers parfumés de joie et de vertu, ou dans les orages pleins de déchirements de la vie publique, au sein de toute sorte de ballottements parmi lesquels elle demeure debout. Son côté ténébreux, au contraire, visible sous les apparences furieuses du désordre, de la faute et du crime, montrera l'ameutement des Tisiphones dans les lividités spectrales d'un incessant enfer. — Or c'est

là la vraie peinture d'histoire : l'artiste, en peignant ainsi son siècle, en sera tout à la fois l'historien, c'est à dire le juge, et l'artiste, c'est à dire le poète. Concevoir ainsi l'art, c'est chanter et c'est juger. Je demande aux artistes s'ils peuvent rêver quelque chose de plus grand.

Il faut que le siècle parle, prêche, professe, anathématise, combatte, aime et prie par la vaste bouche de l'art ouverte à tous les cris, à tous les enthousiasmes, à tous les enseignements.

L'œuvre d'art est une chaire, un amphithéâtre, une salle de clinique, un champ de bataille, un cirque et une école.

Les formes, comme des moules propres à contenir dès matières, s'adaptent à tous les sentiments et à toutes les idées. — Les idées, il est vrai, sont à leur tour des moules où les formes changent et s'agrandissent.

En tout cas, sentir et faire sentir, voilà l'art. Avec cette puissance de l'âme

et de l'esprit, rien ne lui est impossible. Il met le doigt sur la plaie et il la fait crier. Il découvre les sentines publiques et il les frappe de sa colère. Il assiste aux turpitudes sociales et il les cloue en effigies irrécusables. Devenu souverain par cette mission dont il n'a fait que rire jusqu'alors et qu'il exerce tout à coup pontificalement, il compte chez ceux qui la professent des hommes et des artistes. Le soldat, complétant le poète, se précipite avec lui sur la brèche, arme de courage ses mains pacifiques, change en coups les caresses de son âme, fait du songeur qui choyait inutilement des chimères un apôtre qui brave l'injustice, l'hypocrisie, le préjugé et ne s'inspire que de lui-même, du droit et de la vérité.

L'art auxiliaire de la science, la devançant, en pressentant les effets, lui marquant la voie, c'est à cela qu'il faut tendre.

Faites donc des œuvres fortes, robustes, humaines; sentez-les profondé-

ment; vivez de leur vie; assimilez-les vous, mettez-y votre âme et votre sang; dites vos amours, vos haines et vos colères; ne faites rien que vous n'ayez porté dans vos entrailles et formé avec des tressaillements; surtout craignez le banal, le vulgaire, le commun, le grossier, et, en retour, le gentil, le poli, le léché et le factice; soyez fougueux, ardents, emportés; montrez vos crins, vos dents, vos ongles, vos nerfs; bouillonnez tout votre sang; écumez tout votre fiel; enfin, tâchez d'être personnels, dussiez-vous le paraître davantage en ne l'étant point; ne consultez que vous-même et votre conscience; dites-vous bien que l'art est sévère; qu'il peut rire, mais du grand rire révolutionnaire de Cervantès et de Rabelais; qu'il doit pleurer, mais avec la bouche d'airain de Jérémie et de Dante; qu'il est tenu de demeurer grand et de faire toute chose grandement; que la gaudriole est déchéance et décadence; qu'il est la scène, et non pas le tréteau.

Je l'ai dit, je le répète. Ces choses étant vieilles et neuves à la fois, on ne saurait trop les répéter. L'art a besoin de conviction. Il faut qu'il sache ce qu'il fait. L'honnête homme n'est pas l'homme inconscient. L'art, comme l'homme, pour être honnête, a besoin de ce conscient. Qu'il pèse donc aux balances de la justice ce que valent les vaines glorifications autoritaires qu'il édifie encore chaque jour! Les anciens dieux sont tombés; les vieux prestiges sont anéantis. Idoles et tyrans, tout a croulé devant l'aube de ce siècle. Si quelque chose reste encore debout, c'est par la faute de l'art, thuriféraire imbécile des cultes vermoulus. Artistes, poètes, je vous le demande, continuerez-vous à allumer vos flambeaux sur des autels détruits? Quand l'humanité entière s'arrache des flancs les chancres qui la dévorent, convient-il que vous les revêtiez des mensonges qui ont si longtemps tenu fermés les yeux des hommes? Mettez-vous désormais la main sur la conscience et demandez-

vous si ce que vous faites est bien fait.

Êtes-vous encore de ceux qui se jettent à genoux dans les temples devant les symboles religieux? S'il en est ainsi, votre heure n'est pas venue ; j'attendrai. Mais si la foi est morte en vous, cessez d'aider à l'aveuglement de ceux qui n'ont point encore ouvert les yeux par la complicité d'un mensonge que votre raison condamne. Assez de larmes, du reste, ont arrosé les clous de la croix, et le cadavre du Christ lui-même est tombé en poussière. D'autre part, vous sentez-vous assez libre pour concevoir la liberté sans les tyrans, la paix sans la guerre, la souveraineté sans les souverains? Alors, coupez votre main plutôt que de la faire servir bassement à mentir à vous-mêmes. Assez d'apothéoses ont porté aux nues, dans les flammes et l'encens, à travers toute la nuit du moyen âge, les Césars étreignant le monde dans leurs mains. Ce n'est plus quand le coq a chanté sur la ténébreuse

orgie qu'il faut en célébrer les banquets sanglants.

Fin

CETTE MICROFICHE A ETE
REALISEE PAR LA SOCIETE

M S B

1993

www.ingramcontent.com/pod-product-compliance
Lightning Source LLC
Chambersburg PA
CBHW071524220526
45469CB00003B/634